大師　裡　台灣

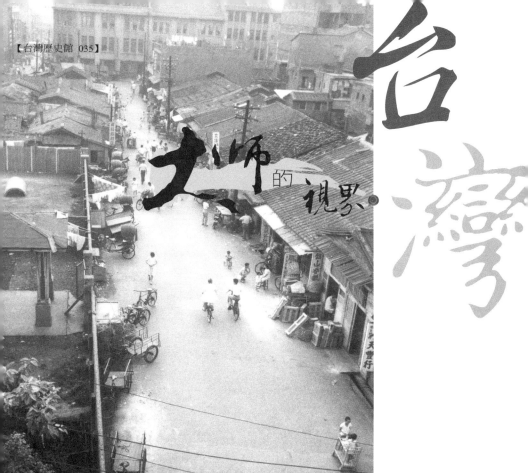

大師的視界・台灣

康原 著・許蒼澤 攝影

「攝影也是一種生活，不是為了發表，也不是為了比賽，只是讓平凡的生活留下情趣，讓逝去的歲月留下痕跡。」

許蒼澤《拾穗雜誌・1995.8》

父親的話——減·相與氣勢

許正園

小時常跟著父親出去拍照，當時還不懂得什麼是攝影，只要有霜淇淋吃就好高興。不知何時起，父親在房裡掛了兩幅照片，一幅是一個農婦在田裡工作，大腿以下黑黑髒髒的；另一幅是一個工廠，好幾個煙囪一起冒煙，一個大人站在高處，地面上另一個大人推著一部推車，一個小孩轉過頭來看他。這兩張照片都灰灰暗暗的，人物也有點模糊。我一點也不懂父親為什麼要掛這些照片。

中學以後慢慢從長輩口中得知父親在攝影界的地位，但仍無法理解父親為何要將照片拍得灰灰暗暗、模模糊糊。不過，我倒是很快探知父親的玻璃防潮箱內存放著寶物，其中一台徠卡M3是我最常借出來使用的。

上大學後升學壓力不再，父親終於同意讓我擁有第一部屬於自己的相機，我開始真正踏入攝影的領域。大一及大二那兩年，我循著父親走過的路，走遍鹿港大街小巷，拍攝父親拍過的題材。我開始了解那些「灰灰暗暗、模模糊糊」照片的真正內涵。

父親不愛說話，我也常沉默，我們父子間的對話其實不多。初學時拿自己的攝影作品給他看，心裡總是戰戰兢兢。最害怕的是自覺滿意的作品竟然在他眼前待不了半秒鐘，而「這張不錯」算是他最大的誇讚。我永遠記得他告訴過我的，作為一個攝影人不可不知的守則：「攝影是『減』的藝術」、「太清楚不是『相』」、「要拍出『氣勢』來」、「寧可換不同角度多拍，不要少拍」。

細細咀嚼這些話，我慢慢體會這些守則不僅適用於攝影，也適用於人生。我由攝影中學到，要的太多，人生不一定完美；太斤斤計較，人生不一定幸福；人要氣度恢弘，勿拘泥於小節；遇到困難時換個角度、高度或深度去思考，原本無解的事一下子就豁然開朗。

　　去年八月底父親往生後，許多單位都有意收藏或展出父親的作品。一如他平常的寡言，父親走時沒留下任何遺言，但是整理他的遺物時卻發現，很多事情他早已妥善規劃，越深入了解，越帶給我更多驚嘆。

　　父親一生拍攝約25萬張各式黑白、彩色正負片。他將所有的底片集結成冊，並為每一捲底片編號。翻開這些冊子，左頁貼有保存於塑膠套中的原始底片，並有拍攝日期、地點、天氣、使用之相機、鏡頭、底片種類等紀錄；右頁則是由底片條直接印出的照片，以利挑選。他另有一些記事本則更詳盡的紀錄每一張照片拍攝時的光圈、快門等鉅細靡遺資料。

　　父親在世時已將許多得意作品洗成照片並且護貝，每一張照片背後都註記有底片編號，加洗時很容易按圖索驥，尋得原始底片。另外，父親一生受邀參加過無數大小攝影展，這些已裝框的作品在家中早已堆積如山。因此，年初時彰化縣文化局林局長找我洽談父親作品回顧展事宜時，我早已成竹在胸。

除了攝影以外，父親還收藏相機。每一部他所收藏的相機都有一張檔案照片，並有購買地點、日期、價錢、工廠序號等紀錄，以及使用這些相機所拍攝的作品。父親攝影經歷一甲子，很難相信一個人能把六十年來所累積的東西整理、保存得這麼完整。

　　這幾年工作忙碌，即使有機會回鹿港，也是來去匆匆，少有時間逗留。父親晚年罹患重聽，我與他之間更少交心。然而在他往生之後，藉由整理他的遺物，我們父子間竟有了更深一層的對話。那天，我拿起相機，走在鹿港街頭，循著父親常走的路，拍父親常拍的題材，好似，他還在我身邊，指導著我……

<div align="right">

許正園

二○○七年四月

</div>

許正園

　　許蒼澤大師之長子，曾於一九九二年赴英國國立心肺中心進修，現為榮總胸腔科主任。

台灣寫實攝影的泰斗——許蒼澤

康原

　　攝影家許蒼澤終生沒有離開台灣，雖然有許多機會出國旅遊，甚至於兒子在英國讀書，或媳婦在日本進修，邀請他到國外旅遊，他都不願意離開寶島。他曾告訴我：「台灣有拍攝不完的美麗山河與風景，有肥沃的土地與勤勞的人民。」他要用腳走遍大地，以心眼凝視歲月以不同的姿勢走過這塊土地，捕捉季節變化的臉頰，拍攝刻苦耐勞的台灣子民，以鏡頭記錄市景街坊。從十六歲開始接觸相機，到七十六歲到西方極樂世界前，他的視界鎖住外國人眼中的福爾摩沙，拍台灣人的生活情境與風土人物。

　　剛開始接觸攝影時，他特別喜歡日本攝影家木村伊兵衛的「人間庶民接觸記錄」的社會寫實作品，或許，受到木村的影響，使許蒼澤成為台灣寫實攝影的泰斗，超過半世紀的記錄攝影，為台灣留下許多「庶民圖像」的重要作品。研究藝術史的許瀞月博士，在一篇論文〈藝術與文化認同〉中說：「九〇年代的觀眾，重新看這些老照片，面對的是前人走過的歷史。一群沒有名字的人，在這裡實實在在的生活過。解構的歷史、給讀者的空間去解讀。」可見許蒼澤的影像對台灣歷史的重要性，他的作品已成為一種重要的文獻史料，解讀時代的常民生活。

　　一九三〇年六月十日出生在古城鹿港的許蒼澤，父親許讀為鹿港的名醫，在鹿港地區懸壺濟世，並熱心地方公益，對音樂與攝影有很深的造詣，為鹿港留下許多影像歷史，母黃氏在家相夫教子，膝下育有兩男，許蒼祐、許蒼澤，兩女許錦雀、許錦鶯，四兄妹都具有藝術修養。

許蒼澤從小聰穎過人、性情溫和，喜歡追求攝影藝術。二十四歲與施秀香女士結成連理，育有一男正園。長子正園於一九八四年與辛幸珍女士結婚，育有兩男許翔、許崴，現正就學中。許正園曾於一九九二年赴英國國立心肺中心進修，現為台中榮總胸腔科主任，其夫人辛幸珍女士，為日本筑波大學生命倫理學博士，現任教於中國醫藥大學，一家大小和樂相處，常全家到各處旅遊，家庭生活幸福美滿。

　　個性淡薄而善良的許蒼澤，一生以相機寫日記，走過台灣美麗的山川與河域，尤其在出生地鹿港的大街小巷，日夜穿梭其間，不管是巷弄或廟宇，節慶或生活在他的鏡頭下，都變成永恆的歷史記憶，把攝影當日記的許蒼澤，為台灣留下即拍式(snap)常民生活影像，早年因在鹿港經營戲院生意，結識專營螢幕及電影器材的前衛攝影家張士賢，更進而與陳龍三、徐清波、鄭水等人合組「香蕉俱樂部」，以社會寫實的拍攝風格為主要手法，從事攝影記事：出版過的影集有《街坊市井》、《記憶》、《歷史的腳步》、《懷念老台灣》、《尋找烏溪》、《童顏童詩與童歌—六○年代的囝仔》、《草地人》等。在公元二〇〇〇年時，許蒼澤集結家族中熱愛攝影的成員作品，出版《千禧影像回顧展》一書，我在序文中＜為台灣攝影寫歷史的家族＞如此介紹：「翻開世界攝影史寫著：西元1839年法國畫家達蓋爾（Louis J. Daguerre）發明銀版攝影術，把影像顯現在鍍銀的銅版上，後人稱之為達爾蓋攝影術。不久獲得專利，並由法國國會頒發動章，同時宣佈授獎之日攝影術誕生日。到西元二〇〇〇年，世界攝影史只不過短短161年左右。

「鹿港知名攝影家許蒼澤先生，出版其家族的攝影作品，從其父親許讀先生，在一九〇一年開始學習攝影起，到許蒼澤先生的孫子許翔小朋友，在二〇〇〇年所拍攝的作品，約有一百年的時間；在這段期間許氏家族，四代共有六人喜愛攝影，並留下幾十萬張作品，許先生為了紀念已辭世的父親，從六個人的作品中選出兩百多張，出版了《千禧影像回顧集》專集，並於二〇〇〇年十月一～十日，在彰化縣文化局二樓做攝影作品回顧展。這一個家族珍貴的作品，見證了台灣社會百年來的變遷，忠實記錄這塊土地與人民的生活。」

許蒼澤的攝影作品，獲得國內外攝影比賽的獎項無數，一九六二年獲《日本Camera雜誌》彩色部月例賽年度第一位獎既優秀作家獎，作品受到文建會、省美館、文化局的收藏，並提供許多作品供歷史學者或文史工作者使用，做為時代背景的詮釋。平時許蒼澤先生又熱心公益，常擔任各界攝影比賽評審，頗具慧眼常提攜年輕的攝影家，成為德高望眾的攝影前輩。

一生克勤克儉的許蒼澤，忠厚篤敬，平日與人為善，我常與他出去跑田野，當我做訪問時，他就拍攝作品。二〇〇六年八月二十九日他辭世後，出殯當天筆者以〈鹿港古城身影〉一詩悼念這位好友，紀念這位與鹿港同名的攝影家：

一九三○年
汝來到鹿港
十六歲　Camera 隨著身軀
佇大街小巷　散步
龍山寺　米市街　九曲巷
迎媽祖　通港普　走斗箍
寫出懷念　歷史的腳步

戰後　台灣島
政治　淡薄仔粗魯
台灣　文化欠人照顧
汝著　用相機寫日記
記錄　二鹿風華的過去
鏡頭　收藏失落的街景
乎人想起　懷念的老台灣
彼當時　咱共款志氣
汝歡相　阮寫字　做夥去
走揣　長長的烏溪邊
記錄咱的　人民合土地
汝是身　阮著是影
鬥陣　攀山閣過嶺
做夥　行出台灣人的名聲

汝恬阮　行過深深九曲巷
走揣　巷內的打鐵聲
穿過　霜凍的九降風
行佇　瑤林街頂
講着　半邊井的故事
行到　埔頭街的公會堂
講着　泉州人講話無相同
講着　施黃許　赤查某
講着　廖添丁　高顯榮
講天　講地　講懸講低
看着　一張一張的相片
想着　一幕一幕的過去
鹿港　扒龍船的五日節
龍山寺　上元暝迎花燈
天后宮　新正鬧熱時
大街小巷　暗訪的時
袂凍閣看着汝

汝　離開阮的身軀邊
行對西方　極樂世界去
請汝　款款行
許先生　蒼澤是汝的名
寫着　鹿港的名聲
汝的形影合鹿港的古城
共名

CONTENTS
目錄

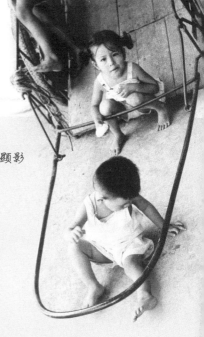

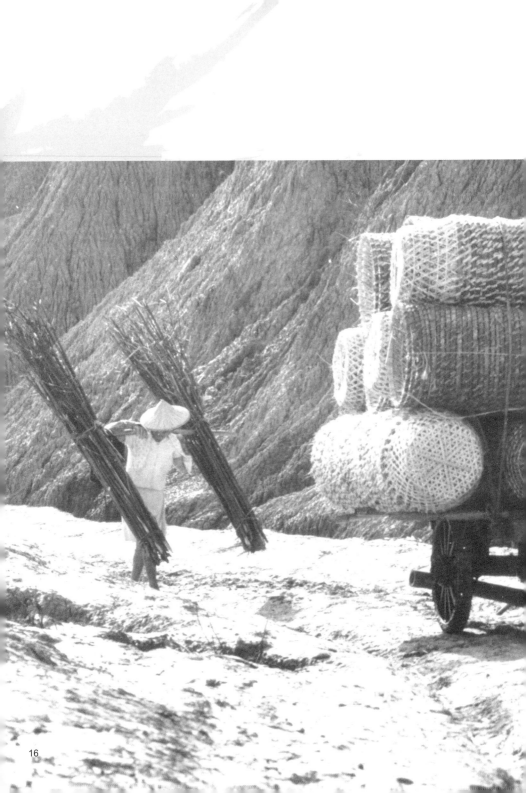

大師的視界 · 見證歷史的腳步

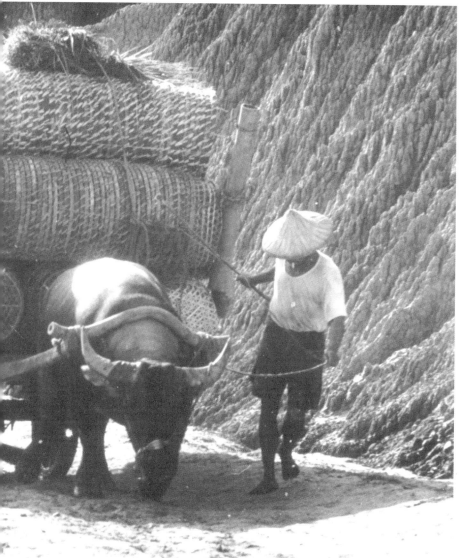

消失老行業，重現老台灣

　　因爲籌備「許蒼澤紀念展——大師的視界」，我重新再閱讀許蒼澤先生的影像，回想到一九八二年左右認識許先生，閱讀他的作品時，就如同復習一頁頁土地上的歷史。從一九八五年開始，我在當時的《台灣時報副刊》以「歷史的腳步」專欄、《大華晚報》、《自由時報》以「遙遠的夢」專欄，來報導許蒼澤先生的作品。

　　當年我接觸到許蒼澤的照片時，心裡湧現的是我童年的生活，於是我撰寫方式是一種見圖抒情，每閱讀一張作品時，就抒寫一些心理的感受，有時站在影像的歷史觀點，或用揣測像片中人物的心理，算是一種隨筆散文。

　　像右頁這張許蒼澤在太保地區一九五九年的作品，是我在看圖過程中，以我對台灣歷史的知識，以及所知道的台灣婦人的生活處境，加入了影像人物的故事。

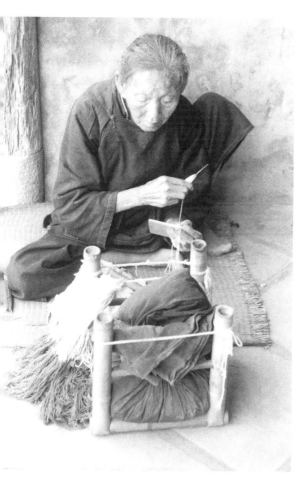

思

　　我的一生就是悲苦、淒涼的故事。四十多來，無依無靠在等待中過日子，盼望有奇蹟出現的一天，來重溫新婚的甜蜜夢。結婚不久，太平洋戰爭爆發了，我的新郎被征調去南洋群島，參加這場瘋狂的戰爭。充當非志願的志願兵，留下我空守春閨；戰爭結束後，我一直盼望他的歸來。然而，等待竟成為夢幻泡影。這些日子以來，除了替別人煮飯、洗衣之外，我拾點廢棄物，生活在辛酸與悲苦中，在台灣歷史的傷痕中，我也是負傷的人。日子總要過下去的，回憶是我生活的重心。

此張攝影作品引發我對太平洋戰爭的相關記憶,雖然我沒有親身經歷這場戰爭,但我讀過許多太平洋戰爭相關的書籍,聽過許蒼澤先生談過他對太平洋戰爭的記憶,同時我也讀過陳千武先生,日治時期台灣志願兵的回憶性小說與詩,比如〈旗語〉、〈輸送船〉、〈獵女犯〉等小說。其中有一篇〈信鴿〉的詩,這樣寫著:

埋設在南洋
我底死‧我忘記帶回來
那裡有椰子樹繁茂的島嶼
蜿蜒的海濱,以及
海上‧土人操櫓的獨木舟……
我瞞過土人的懷疑
穿過並列的椰子樹
深入蒼鬱的密林
終於把我的死隱藏在密林的一隅
於是
在第二次激烈的世界大戰中
我悠然地活著
雖然我任過重機鎗手
從這個島嶼轉戰到那個島嶼
沐浴過敵機十五糎的散彈
搭當過敵軍射擊的目標
聽過強敵動態的聲勢

但我仍未曾死去
因我底死早先隱藏在密林的一隅
一直到不義的軍閥投降
我回到了‧祖國
我才想起
我底死‧我忘記帶了回來
埋設在南洋島嶼的那唯一的我底死
我想總有一天，一定會像信鴿那樣
帶回一些南方的消息飛來

　　以上這種形態的書寫方式，除了在報刊雜誌發表之外，一九八六年由台中晨星出版社集結出版《記憶》一書中。當時任《台灣時報副刊》的主編許振江，曾以序文〈我們走過的腳步——歷史的腳步〉中云：「歷史的腳步所展示給讀者們的，正是這些勤奮的子民們最確實的記錄。何嘗不是我們自己走過的腳步？攝影名家許蒼澤運用他絕妙的『相機之眼』，幾十年來，一點一滴把這些子民們的勤奮工作、生活環境，持續的累積下來……這種精神亦正是勤奮的台灣精神！」

五〇年代
台灣老行業

〈賣花生〉
1959年鹿港街景賣花生的
婦人正以傳統秤錘秤重。
這是個童叟無欺的年代。

〈修理鍋子〉
修理鍋子的小販，載著需
修理的鍋具滿街跑。

〈豆腐擔子〉
小販挑著豆腐在九份山區
辛勤叫賣。

〈賣花生〉

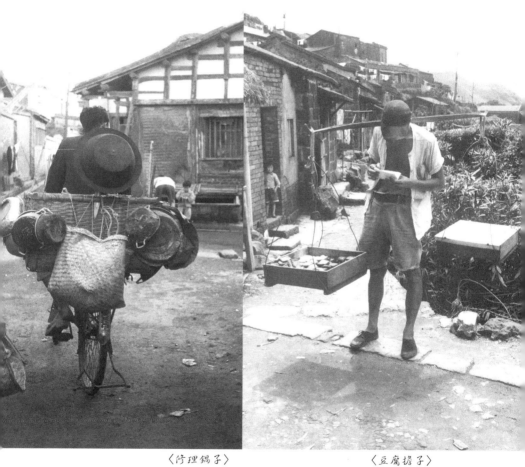

〈修理鍋子〉　　　　　　〈豆腐擔子〉

23

〈高麗菜車〉

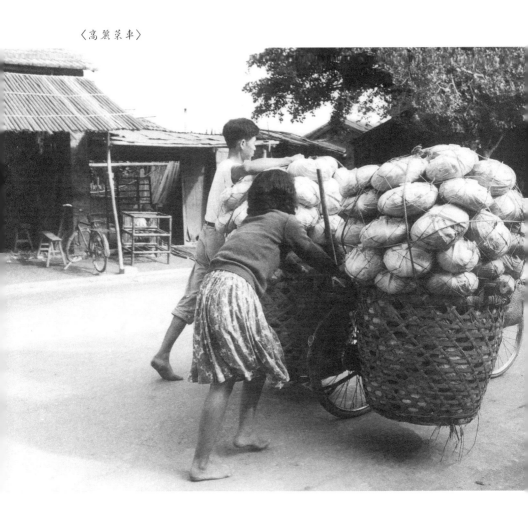

〈高麗菜車〉

　1962年溪湖街上，一輛脚踏車，滿載高麗菜，重得幾乎快推不動了。

〈捕魚〉

　在鹿港溪裡用手網捕魚的老漁夫，工夫十分了得。

〈捕魚〉

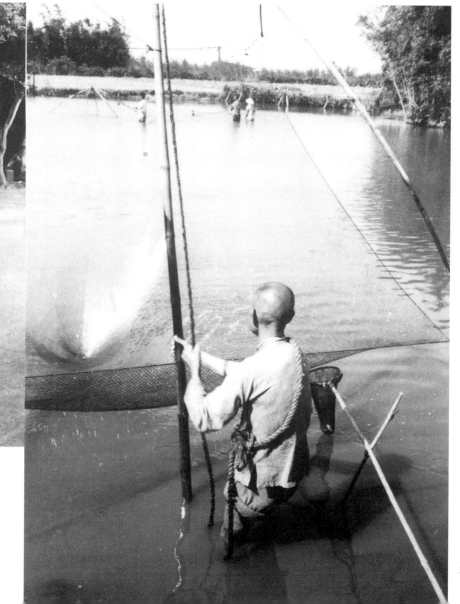

〈買蜜餞〉
透明櫃子裡滿載又酸又甜的蜜餞，追著
買李子鹹是童年最快樂的回憶。

〈米市街〉
米市街販賣白米，附贈生活的辛酸。

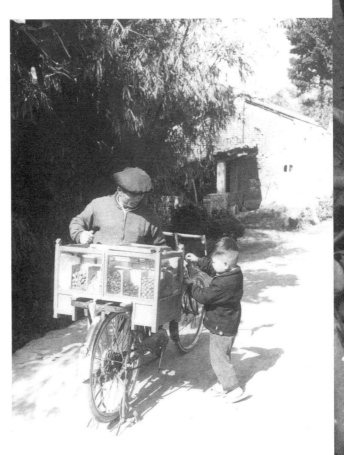

〈買蜜餞〉

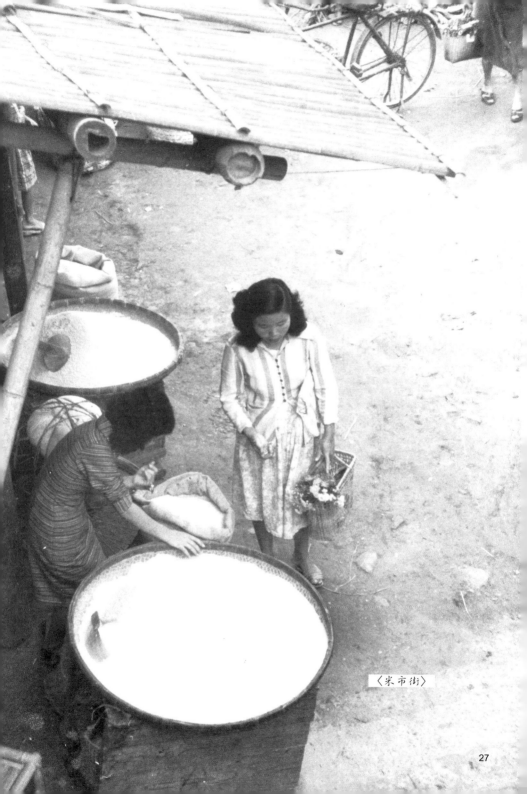

〈米市街〉

〈礦工〉
　　當年在九份地區開採夢境，如今只留荒蕪廢墟。

〈挑工〉

不管挑秧、挑鹽、挑砂石，總是無言一肩擔起。

〈賣豆花〉
面對賣豆花的阿伯，唱著：「豆花車倒擔，
一碗兩角半。」現今這樣的豆花擔已少見。

〈賣香蕉〉
旗山的芎蕉，名聲透京城。

〈賣豆花〉

〈賣香蕉〉

〈等待〉

為了養家餬口，坐在攤前等待顧客。

〈賣甘蔗〉

甘蔗好食雙頭甜，喝賣一年攔一年。

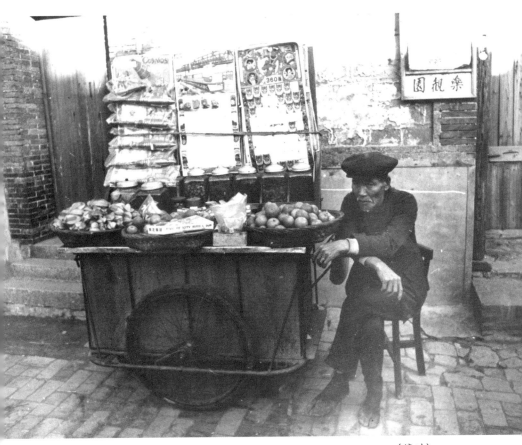

〈等待〉

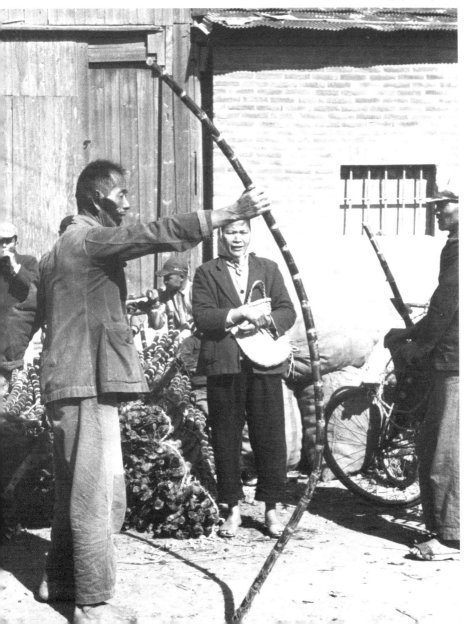

〈賣甘蔗〉

〈賣皮帶〉
當年在商展廣場上，頭裝燈泡賣皮帶。

〈橋夫〉
勤勞的苦力，終身當盡責的橋夫。

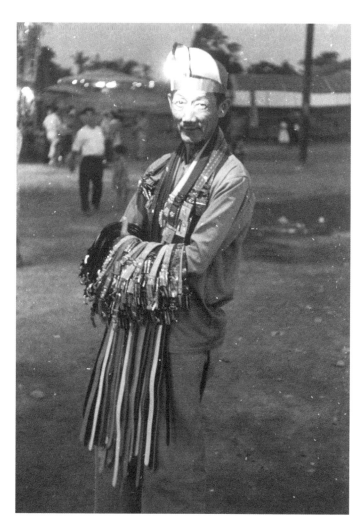

〈賣皮帶〉

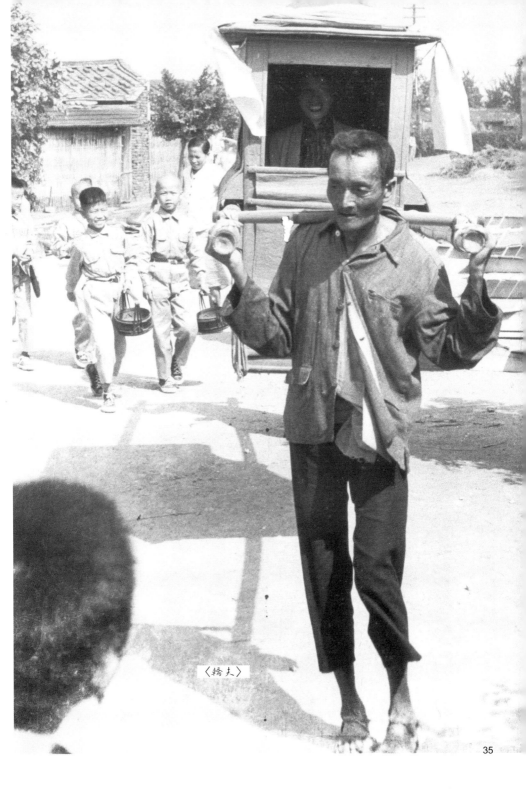

〈轎夫〉

〈曬菜乾〉

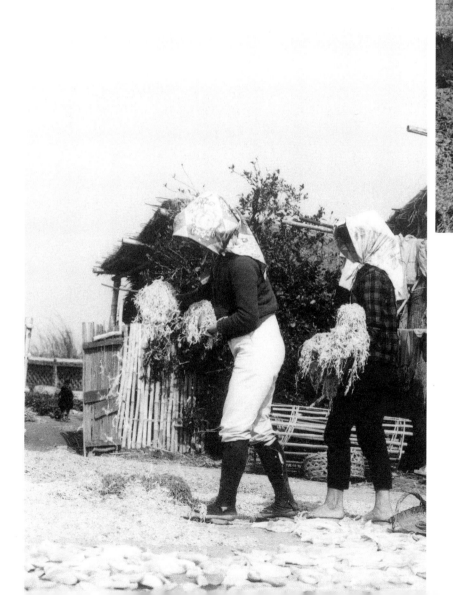

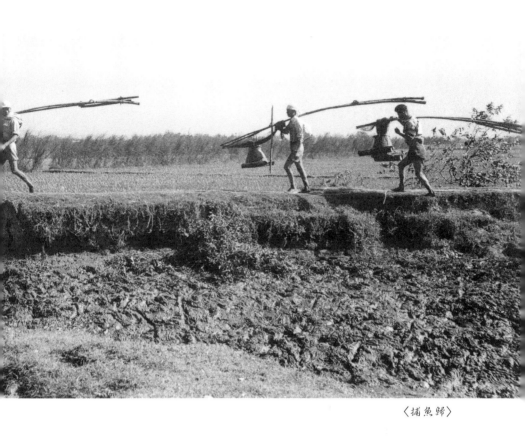

〈捕魚歸〉

〈曬菜乾〉
婦女農閒之餘，兼曬菜乾到市場販賣以貼補家用。

〈捕魚歸〉
挑着捕魚的工具歸來。

庶民圖像，最真台灣情

　　寫歷史的方法很多，「攝影」用最真實的方式凝結住時空，攝影師按下快門的那一剎那往往只是最初的感動，並無寫歷史的企圖，但卻留下最豐富的歷史圖像。世間事物本無常，美麗的山川地景會因災禍而變化，老屋、橋樑或人物都會從地球上消失，但攝影家卻能讓山水景物停格的留在圖像上。

　　一九九三年我從許蒼澤近千張的作品中，挑選約一百二十張作品，分別從不同的角度切入，去建構六〇年代台灣常民的生活歷史，閱讀文獻資料之外，我仔細聆聽許蒼澤當年拍照現場的情況，我分門別類寫出了幾個單元，首章以：「同童年．往事．老台灣」寫出小時候遠足吃便當、成群結黨去爬樹、閒逛、上屋頂、滾輪圈、寫作業、放牛、玩各種遊戲、洗衣、剝蚵、賣鳥梨仔糖……等童趣，這些篇章是寫我的童年記憶。當時我認為一個作家該以文字去書寫自己的生活，為後代子孫做時代的見證，若能加上一些生活影像更能突顯出時代的意義。

老台灣剪影

最真
童趣

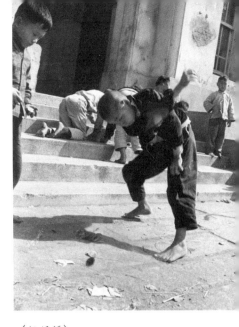

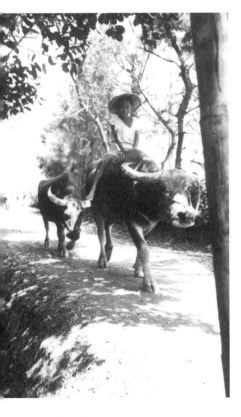

〈牧童〉
最快樂的事就是騎在牛背上,在夕陽
中,慢步歸家。

〈尪仔鏢〉
沒有電動玩具與電視的年代,
尪仔鏢是村中男孩的最愛,可
以為了尪仔鏢大戰幾百回合。

〈賣鳥梨仔糖〉
六○年代能上課就是幸福,課
後兼賣鳥梨仔糖,貼補家用。

39

　　另以「農耕・生活・老台灣」爲題，主要寫台灣人的農耕生活，漁民出海，台灣婦人的生活情況，各行各業的生命形態，還以鹿港諺語去看民情，寫出台灣特定地區的歷史與人文，去表達台灣人的生活哲學。

　　後以「土地・風光・老台灣」爲題，寫出台灣幾個具有特色的地方，有美濃客家莊的風情、九份地區的興衰史、月世界的特殊景觀、淡水的開發歷史、鹿港的殘照。這些作品首篇於一九九三年十一月十三日，在《中國時報副刊》以〈斷瓦殘照〉爲題發表，呈現出鹿港三百多年的歷史軌跡，透過攝影作品深入報導鹿港人的生活方式與思想觀念，其他的許多篇章都分別以報導文學的方式，分別發表在《台灣時報》、《自由時報》、《民衆日報》等副刊。

〈踩水車〉　　　　　　　〈漫漫路遠〉

<踩水車>
踩水車汲低處之
水，挹注高處農
田。

<漫漫路遠>
漫長的山路，無
論人或牛都必須
埋首走過。

<牽牛>
農耕年代，農夫
牽牛散步是常見
景象，圓形穀倉
也隨處可見，然
今日已不復見。

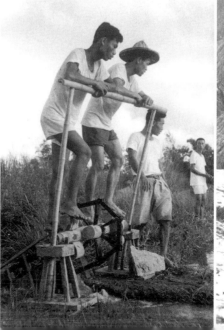

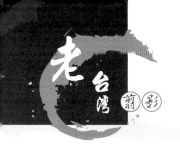

老 台灣 剪影

農耕 生活

<放牛>
惡地形的月世界，
牛群怎能啃青草？

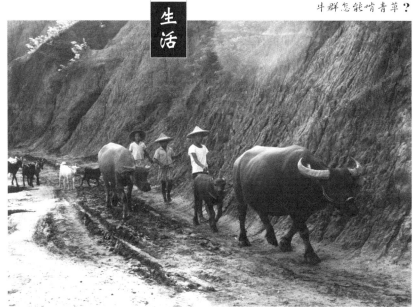

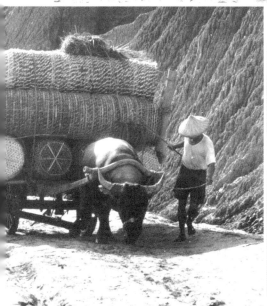

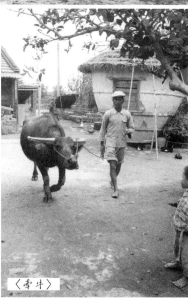
<牽牛>

　　這些篇章於一九九五年六月，由玉山社以《懷念老台灣》爲書名出版，書前有文學評論家王灝的序文〈以攝影爲臺灣立誌〉云：「許蒼澤先生歷經半世紀的攝影經驗，累積五千多卷膠卷的數目，其作品少說也有近二十萬張。這麼大量的作品，所記錄的時空，可想而知是既長且寬。在不同時空中呈現台灣常民的生活面貌，也必然是多樣而豐富的……在拍攝照片的當時，也許許蒼澤先生只是一時興起，隨手按下快門而留下來的東西，但是經歷一段時光歲月之後，這些照片，卻成了見證昔日美濃、九份、淡水、鹿港等鄉鎮的影像史料。由此讓我們更確定的認爲：攝影家，也是另一種寫歷史的人。」

　　在當時的《光華雜誌》有一位影評家張照堂發表一篇評論許蒼澤的文章〈光影記事憶鄉情〉中，有一段話說：「如果說，相機的原始功能是記錄現實、反映自然，那麼愈早去獵影現實、辛勤拍照的人，愈有機會去抓住時代變遷中的光影跡痕。即使他不是站在藝術的觀點，不以創作的使命自居，純粹只是默默、不停的記錄他所感興趣的周遭題材，在長年的影像累積下，這些光影記事，仍能爲我們保留了一些可供回憶與珍惜的鄉情憶往。」

　　這一段話使我憶起許蒼澤先生的話：「攝影是我的娛樂，不爲了發表，也不講記史，作品也談不上藝術。」這樣的攝影觀念，雖是無計畫的「即拍」方式，卻千真萬確的留下台灣最真實的影像。

最真 童趣

<花生糖>
吃的零食，玩的器具，
我們都喜歡圍觀。

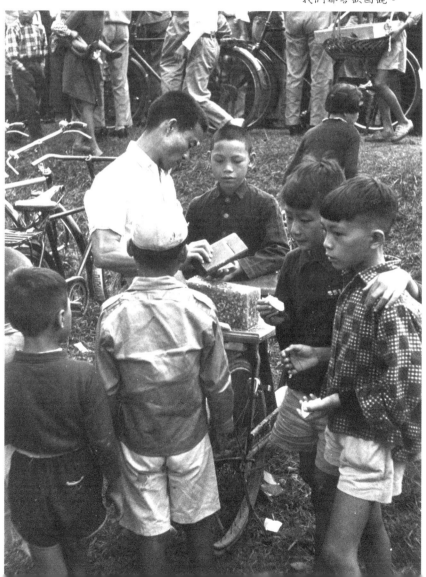

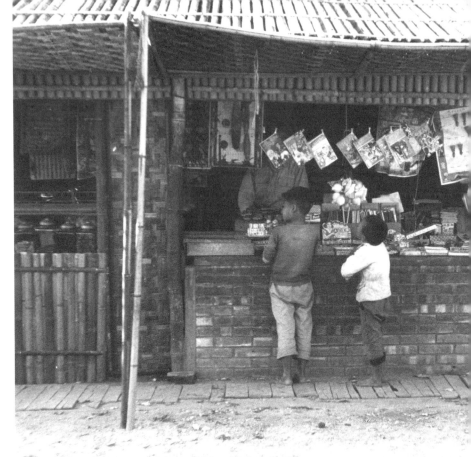

<漫畫書>
不管是諸葛四郎、老夫子、
小叮噹，都令人沉迷。

<盪鞦韆>
自家的盪鞦韆，搖盪的樂趣
獨享。

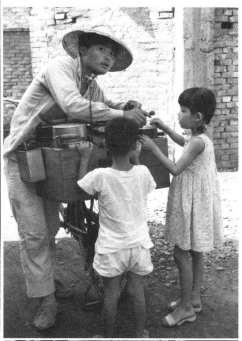

＜芋仔冰＞
冰涼的芋仔冰，是可口的童年。

＜人力車＞
妳坐車上我來拉，
不會走路也會爬。

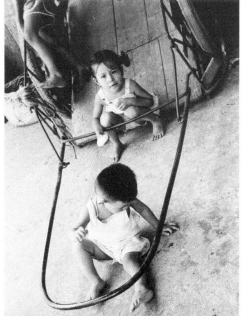

45

　　二十世紀初的法國攝影家尤今‧阿傑（Eugure Atget）拍攝了許多街景、歷史性建築、商店櫥窗與常民生活的照片，幫助許多畫家回憶現實細節。這些貼近現實的照片受到畫家馬蒂斯（Henri Matisse）欣賞，一九〇八年他寫道：「攝影可以提供現存事物最珍貴的紀錄。」這樣的照片，我們稱之「紀實攝影」，幫我們記錄許多真相，認知社會的各個層面，紀實攝影是一種事實的證明，可當做一種證據。這樣的認知，使我企圖透過老舊的影像去建構歷史。

　　在ARTHUR ROTHSTEIN的《紀實攝影》一書中，曾經寫著「紀實攝影有一項重要的組成要素，是事實上攝影需要文字輔佐，才能使影像更有影響力……」

　　於是在台灣歷史的建構上，我的文章一直與許蒼澤的照片合作無間，一九九九年我們又推出《台灣農村一百年》專書，由晨星出版社出版，列入「台灣歷史館」的系列叢書。

　　小說家宋澤萊在序文中以〈九〇年代高價值的農村記錄文學〉中指出：「這本書有大量農村古物、風俗的報導；也有漁業、農業發展概況的報導；更有食、衣、住、行、育、樂的概述，爲台灣農村生活打了一個很廣泛而基本的底，是很有計劃的寫作。另外書中所附大量許蒼澤的攝影圖片，價值不小，那些圖面相當準確地傳達農村的面面生活……」

　　研究民俗的學者林明德也在〈重塑台灣農村的容顏〉一文中說：「……這本書是康原、許蒼澤繼《懷念老台灣》、《一條河的生命史—尋找烏溪》之後，再次合作，康的文筆配合許的鏡頭，相輔相成的呈現土地、人民、宗教與民俗……所以說，這本書是內聚文學家，攝影家與收藏家的智慧，多元性的報導文學。」

　　說實在我之所以寫這本書的目的，是爲了尋找往昔先祖仁民愛物之胸懷，了解祖先蓽路藍縷的精神，所以透過古老影像、農村生活的影像、文獻資料，重新建構台灣農村百年來的文化變遷，以了解先賢遺德與艱辛開拓的歷史、文化。

吃苦耐勞的農村婦女

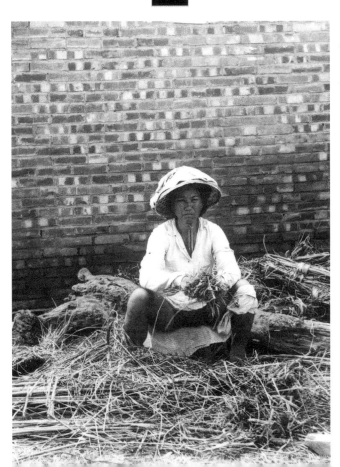

＜綑草＞
收割後的稻草或蔗
葉，綑成束後，可
代替柴薪燒，能省
的錢絕不多花。常
見農村婦女，坐在
門埕整理雜草。

48

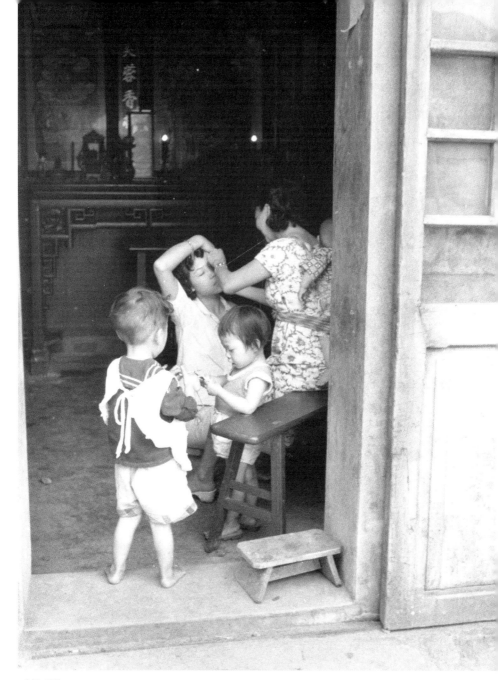

＜挽面＞
利用農閒時間，輪流整容修臉。

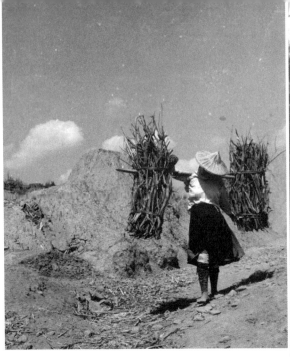

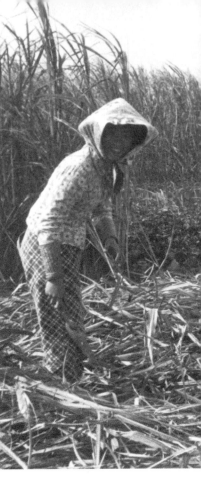

〈挑紮〉

一肩挑起紮火，也挑起生活的重擔。

〈幫浦〉

取不盡的幫浦水，流走了青春歲月。

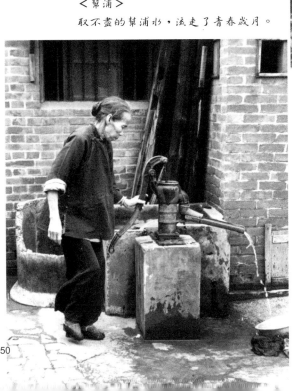

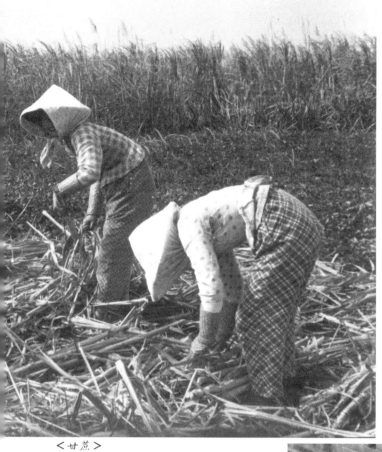

＜甘蔗＞

誰說過：「第一憨，插甘蔗予會社磅。」

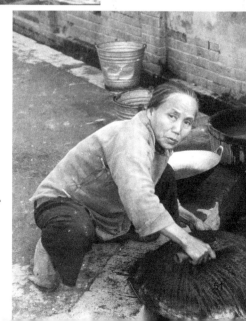

＜刨煙黕＞

煙黕日日厚，農婦最操勞。

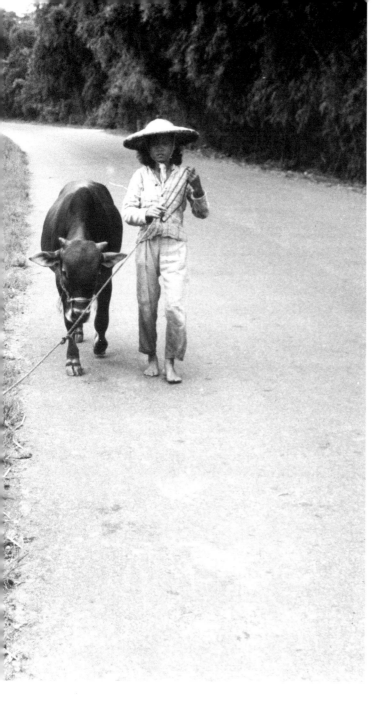

〈回家〉
落日滾落西天，
伴著小牛回家。

民俗節慶，台灣百年文化藝根

一九九八年，我出版《尋找彰化平原》時，運用一些藝術家的成就，來建構彰化縣的人文、歷史，以〈許蒼澤的街坊日記〉這篇文章報導他的作品。在文章前我寫著：「平均每天用兩卷底片來記錄市井街坊的人物與事件，記錄鹿港人的常民生活，乍看之下就是平凡的，他並不刻意去尋找拍攝題材，卻以相機記錄鹿港，撰寫其生活日記。」

於作品中，還收錄一九八六年他在許厝埔所拍攝的〈燒金〉作品，一位婦人在一個用紅磚圍成的大香爐前，將金紙置入其中焚燒，專注的表情令人動容，爐中熊熊火燄，使人聯想到「萬枝燈火綺莚開，金紙如山化作灰。」的詩句。

在台灣的民俗信仰中，香、金、銀紙是與鬼神溝通所使用的媒介，鹿港人在農曆七月份因普度，所焚燒的金、紙是難以估算的數量，傳統社會裡農曆七月份一到，鹿港地區各角頭輪流普度，這首〈普度歌〉可用來做見證：

初一普水燈，
初二普王宮，
初三米市街，
初四文武廟，
初五城隍宮，
初六土城，
初七七娘媽生，
初八新宮邊，
初九興化媽祖宮口，
初十港底，
十一菜園，
十二龍山寺，
十三街門，
十四飫鬼埕，
十五舊宮，
十六東石，
十七郭厝，

十八營盤地，
十九杉林街，
二十後寮仔，
廿一後車路，
廿二船仔頭，
廿三街尾，
廿四宮後，
廿五許厝埔，
廿六牛墟頭，
廿七安平鎮，
廿八箔仔寮，
廿九通港普／泉州街，
三十龜粿店，
初一米粉寮／豬砧，
初二乞食寮，
初三米粉寮，
初四乞食食無餳（siau5）。

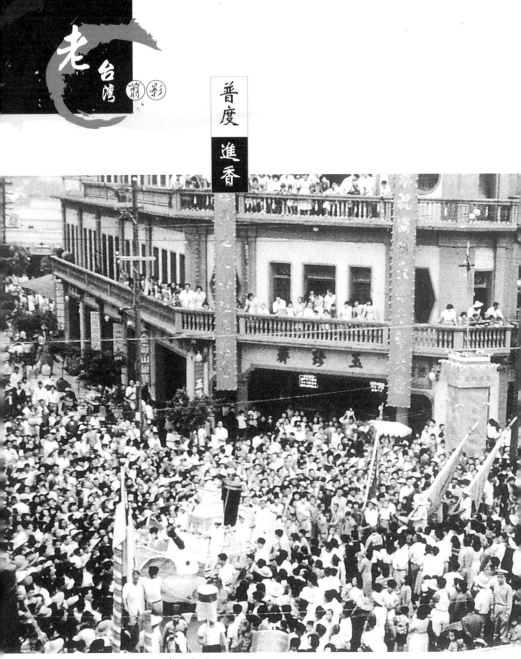

普度
進香

〈萬人空巷〉
媽祖誕辰一千周年遶境活動，行經鹿港民族路與中山路口。
看熱鬧的香客擠爆玉珍齋門口。

＜燒金＞
1986年許厝街拍攝。
婦人在一個紅磚圍成
的大香爐前，將金紙
置於其中焚燒，專注
的表情令人動容。

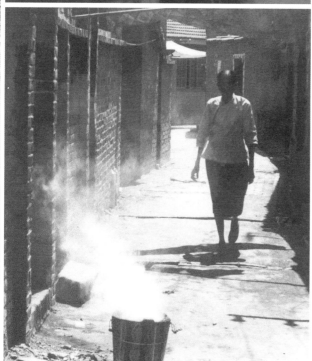

＜火爐＞
門前有個火爐正冒著
煙，婦人緩步走在巷
弄裡。

　　二○○三年陳仕賢編撰的《鹿港天后宮》一書，也收錄了許蒼澤的十一張廟宇中所拍攝的作品，分別記錄了一九五九年媽祖誕辰一千週年，信徒到天后宮參與慶典盛況，以及前一天鹿港居民在天后宮廣場前觀看的情形，有一張照片記錄著一九五九年正月初九天公生，香客門攜家帶眷到天后宮參拜的情形。

　　天后宮的三川殿地方，每逢夏季就有許多人跑到殿內休息聊天，有人會躺在地上小寐或坐在椅子上打瞌睡，三川殿的牆上有名書畫家黃天素畫的李鐵拐臥禪的圖像，與圖畫下打瞌睡的民眾，形成一種有趣的排比，一群民眾在地上休息的圖像，讓人看了之後不禁莞爾。

　　二○○四年由鹿港天后宮出版的《鹿港天后宮志》，收錄了許蒼澤的二十一張作品，其中有媽祖遶境活動，鹿港各角頭廟共襄盛舉參與活動，有「七番弄」藝閣表演，以及每逢正月初九，許多人攜家帶眷到天后宮祭拜的圖像，滿桌的供品及圍繞在供桌前的婦人與孩童，讓人感到信徒敬神的情形，當然也看到三川殿前賣金紙的小販。

老 台灣 剪影

普度 進香

<進香>

肩扛祭品，前往天后宮參
拜，可是一等一的大事。

<天公生>

一九五九年正月初九天公
生，香客們攜家帶眷到天
后宮參拜。

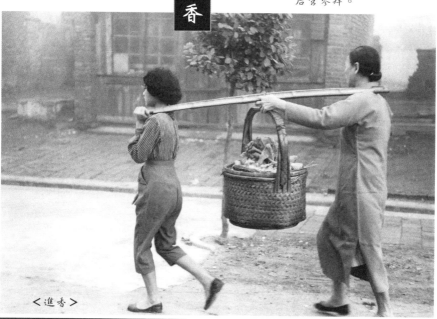

<進香>

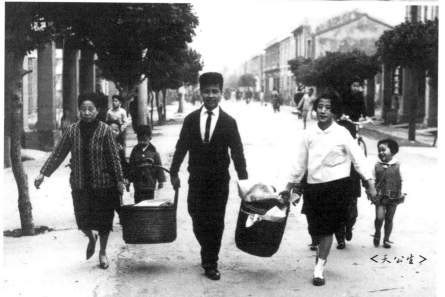

<天公生>

　　另外，鹿港龍山寺是有名的古蹟，創建於明末清初，在一七八六年由地方士紳捐資，將龍山寺遷建於現址，一八三一年進行大規模重修，龍山寺仍保持有道光、咸豐時期的的建築風格。龍山寺陪著一代代的鹿港人成長，是鹿港人心靈慰藉的信仰殿堂，不幸在一九九九年「九二一」大地震嚴重受損，現在仍然在修護當中，二〇〇四年鹿港文史工作者陳仕賢出版《龍山聽唄　鹿港龍山寺》，在其自序中說：「……名攝影家許蒼澤先生，四十多年來，為鹿港默默地記錄了無數的影像，此次再蒙世伯的支持，提供珍貴的照片，更豐富的本書的內容………」我們知道一本古蹟廟宇的書籍，除了欣賞建築之美，以及精美的彩繪之外，加上各時期的信徒的生活影像，更能彰顯時代的意義。

　　翻閱《龍山聽唄　鹿港龍山寺》專書，扉頁中收錄了十四張許蒼澤在不同時期，在龍山寺拍攝的影像，其中有一九六〇年龍山寺的山門，門前有賣杏林茶的小販挑著擔子經過，還有一九六四年拍攝的山門外的情景是一片荒蕪，在同一時期的龍山寺前後殿山牆與側門，都在許蒼澤的鏡頭中。

　　在一九六三年許蒼澤拍攝的作品中，有一張拍攝到彩繪匠師郭新林在繪製五門店殿門神的圖像，這位彩繪大師郭新林，別號石香、釣叟、鹿津漁人、鹿（溪）津釣徒、鹿江漁叟等。彩繪大師郭新林出生鹿港彩繪世家，隨二伯父郭友梅習畫，作品片台灣中部，鹿港龍山寺、天后宮、奉天宮、新祖宮等，都有他的作品，而許蒼澤先生拍到彩繪大師的工作神情。

　　龍山寺除了來朝拜的香客之外，是老人聊天、下棋，與兒童玩耍、閱讀故事書的好地方，許蒼澤還在龍山寺的正殿門屏前，拍到一群學童在門前閒坐，有人在閱讀書本，由這張照片中，我們可以看出廟宇中的活動情況。

　　除了記錄廟宇中的人物活動之外，許蒼澤也捕捉廟宇中的器物美感，香爐在廟宇中是相當重要的器物，龍山寺正殿與拜殿的香爐，造型相當優美，顯現出古意盎然的美，兩具香爐旁的雙龍造型與兩叢綠樹，在廟宇中無人的空間，構成了對稱之美。

來去
廟會

＜彩街＞
歌仔戲團演出前，先來個
「街頭秀」，當時稱之為
「彩街」。野台戲曾風靡
全台，戲迷追着戲團到處
跑的盛況可媲美今日的追
星族。

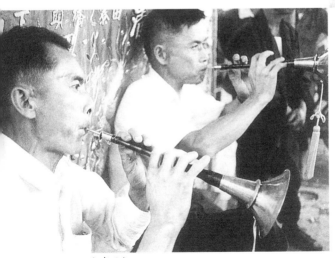

＜捏麵人＞
廟口的小販，一雙
巧手捏出猴子、老
虎等捏麵人，圍觀
小孩嘖嘖稱奇，小
販笑開懷。

＜嗩吶＞
傳統音樂之美，在廟會時
可大飽耳福。

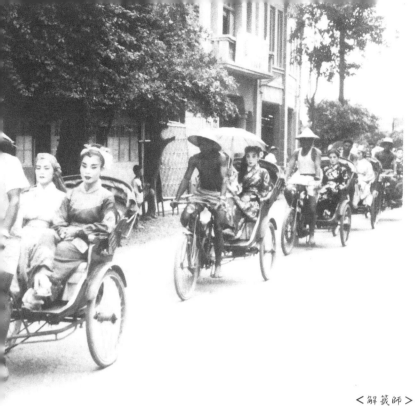

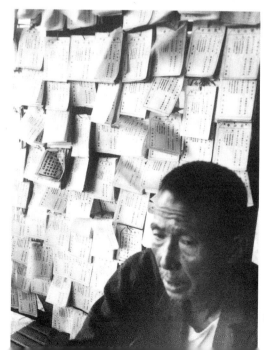

＜解籤師＞
背後的籤詩是否能解答
求籤人心中的疑問呢？

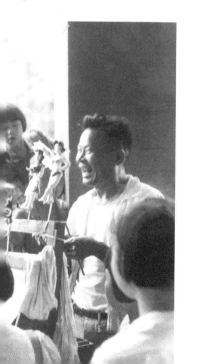

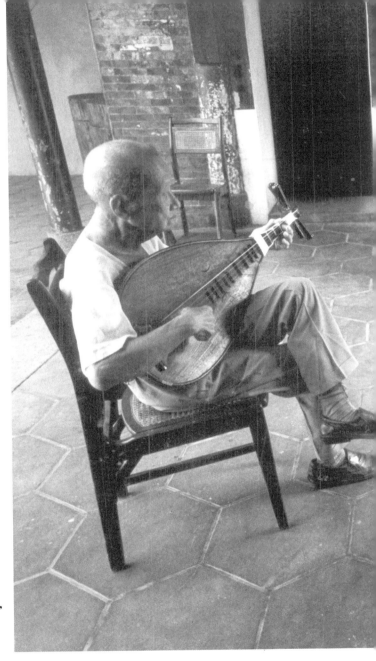

＜龍山寺聽簫＞
在龍山寺的靜謐
中，幽雅的樂音，
緩緩流入心靈。

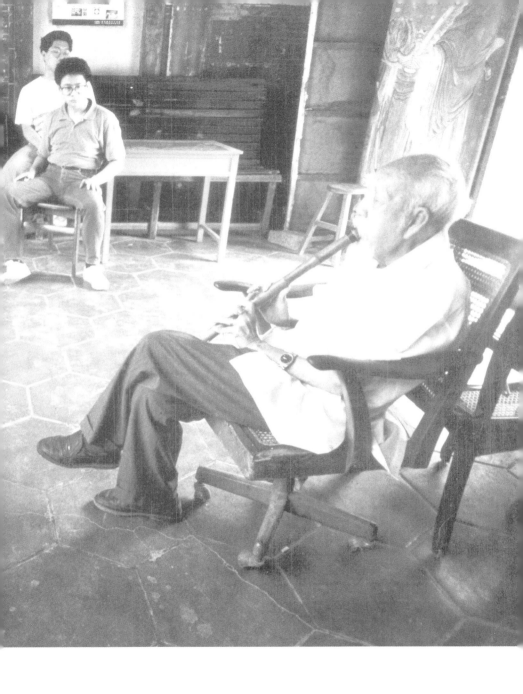

<遊街隊伍>
迎神廟會的熱鬧氣息，有大半是這些打鼓吹樂營造出的。

<廟會>
廟口的小吃和汽球，永遠如此吸引人。

<龍山寺廟口>
龍山寺外，小販挑著擔子隨著人潮走動。

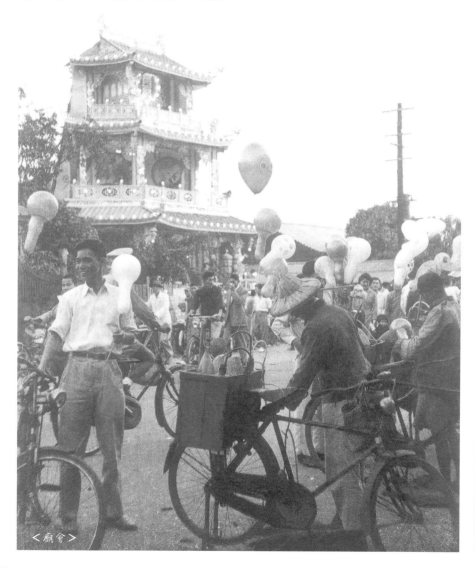

<廟會>

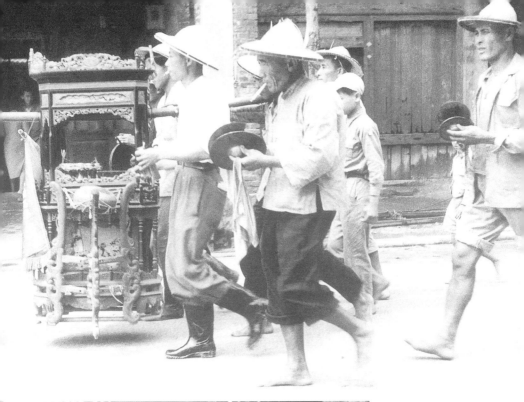

<遊街隊伍>

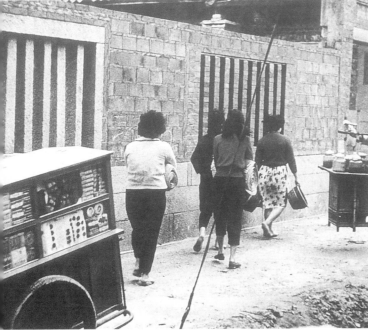

<龍山寺廟口>

67

　　二○○○年二月我為彰化縣文化局，編輯一本老照片集，我以《影像中的彰化》為題，將此書分成〈彰化影像礦溪情〉、〈鹿港街坊話當年〉、〈失去的海岸生活〉、〈影像中的儒林〉、〈太陽旗下的子民〉、〈耆老影像中的歷史〉、〈民俗活動掠影〉等七輯，在〈影像與歷史〉序文中說：「……從許多老照片的生活影像中，去建構屬於彰化縣的歷史與人文，本書只能運用區域性人文景觀，並利用簡單的文字說明，說出每張相片的影像內容，點出各地方的歷史與文化………把這些點串聯起來，就成為一種面相，即可浮現出彰化縣近百年的歷史面貌，了解土地上人民的生活情形。」在這本專集中，收錄了許蒼澤先生十五張的照片。

　　〈節慶生活〉中，有一九五九年，鹿港地區一位新娘正要〈上花轎〉，也看到福興地區〈步行娶親〉的隊伍，穿白紗的新娘頭上還有一支黑雨傘，也看到一群坐三輪車的客人，去〈進香〉的情形，還有〈普度〉的祭品，置放在牛車上，這些照片讓我們看到常民的生活情形。

娶某
過節

＜挨粿＞
年節到了，家家户户門前
挨米來做粿。

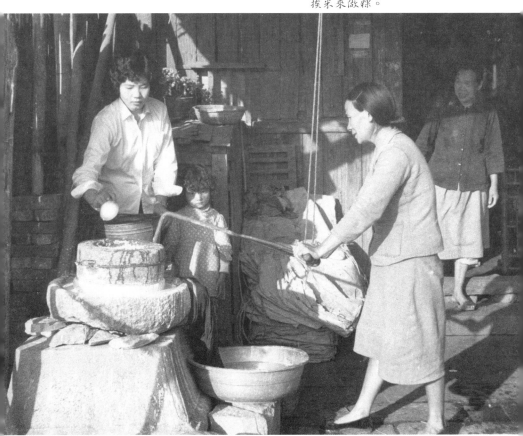

＜七娘媽亭＞
七月七日情人節，牛郎織女會鵲橋，女孩裝點
七娘媽亭，祈求長高又變美。

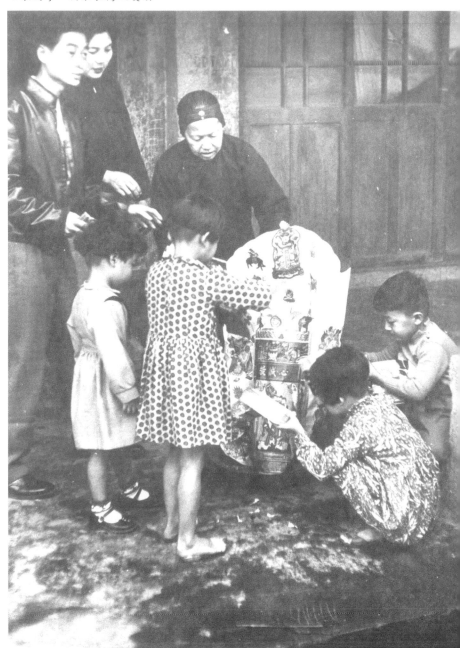

＜挑屎尿担＞
盤担裡裝着豬腳、麵線等十二項禮物，是迎娶時
女婿致岳父母的，俗稱「屎尿担」，是屬感謝新
娘雙親從小摸屎捏尿把她拉拔長大的恩情。

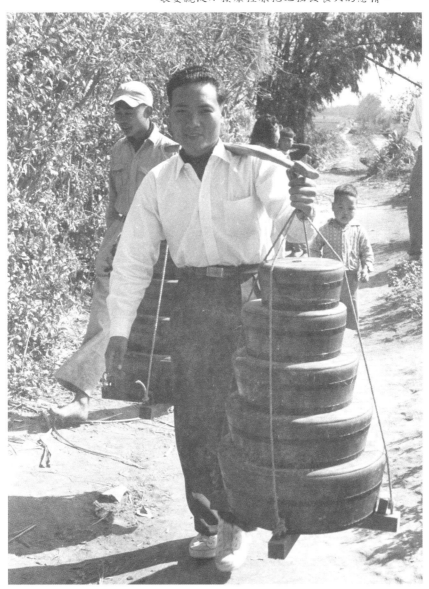

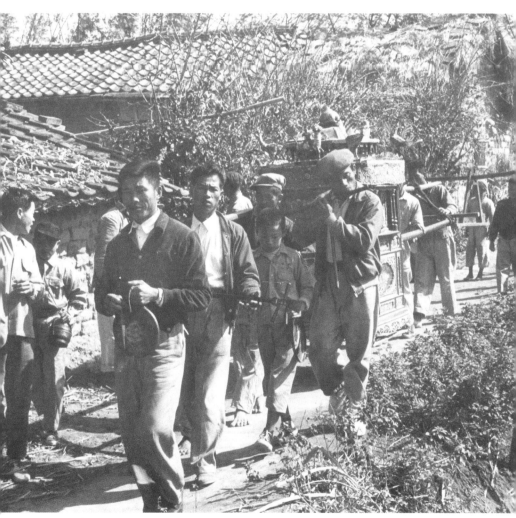

＜娶親＞

有錢無錢，娶某來過年。

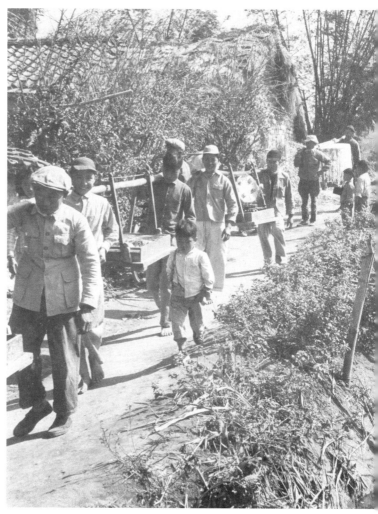

<喜事>
全村莊的人，共同去迎親。

<搶將>
好兄弟請保庇，保庇大細攬順序。

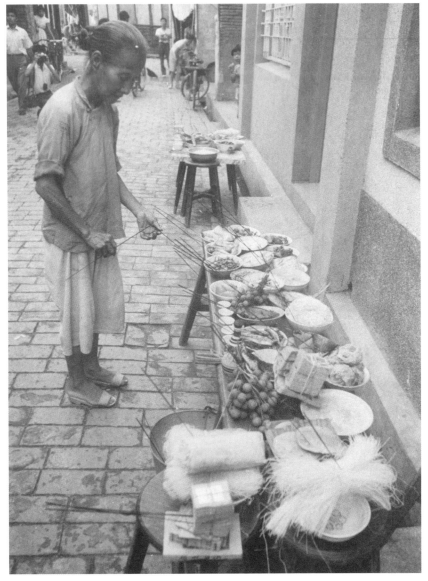

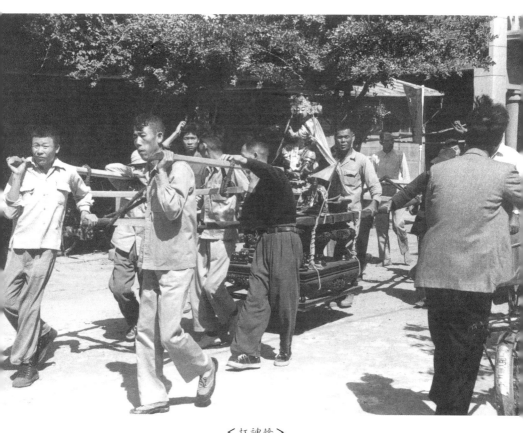

＜扛神轎＞

扛着神轎遊街，信眾夾道，祈求神明保佑。

時代變遷，探尋半線文化起源

許蒼澤認為：「攝影也是一種生活，不是為了發表，也不是為了比賽，只是讓平凡的生活留下情趣，讓逝去的歲月留下痕跡。」（《拾穗雜誌，1995.8》）他不以藝術的使命自居，因為他的作品早已超越為藝術而藝術的層次，深深的與生活相結合，藝術因為與生活相結合才能永遠，才會感動人心。

一九九三年開始，我從中部地區的烏溪著手，書寫河域周遭的歷史與人文，以報導文學方式，建構台灣中部開發史。花了將近三年的時間田野調查，建構出烏溪流域的概略開發情形，並邀請許蒼澤大師共同深入河域，拍攝烏溪沿岸人民的生活情況，以文字與影像敘述河川生命史，以烏溪沿岸庶民的真實生活建構在地的歷史，並以地名的源由、廟宇文化的沿革還原先民拓墾的艱辛歷程，建構烏溪流域的歷史及文化，寫成《一條河的生命史——尋找烏溪》乙書。

當年我總是驅車到鹿港，載著大師許蒼澤一起去田野調查，我們從烏溪出海口開始，溯溪而上。在出田野之前，我會先研讀文獻資料，並先在車上討論當地的歷史，把沿岸的古蹟、廟宇、產業狀況說得一清二楚。到達目的地後，我做採訪工作，大師就拿著相機尋找他心中的影像。

老台灣 前影

變遷的大地風貌

<消失>
簡單的魚籠或手網就能捕魚，附近溪流常可提供意外的晚餐。如今大地變遷，此景不復見。

　　每回田野調查，我們並沒有約定拍攝的主題，但當我寫完一篇文章時，去找尋他拍攝的照片時，竟然發現心中想要的圖像，都在他的拍攝範圍中，置入許蒼澤先生的圖像後，使我的文章更為充實。我認為在報導文學的撰寫中，「圖文可以有互補作用，圖可深化文章內容」影像可加強文字的說服力，有助於讀者作深入的閱讀。

　　攝影家林躍堂的攝影觀是「攝影創作貴於作品能融入思想與感情，展現豐富的映像世界，明確去表達主題，使觀賞者的情緒受映像感染得到心靈的共鳴。感性的心情透過理性的攝影構圖，去報導土地與人民，記錄時序更遞與社會變遷的歷史，以影像訴說生命、美化人生。」我想，在報導文學寫作中，許蒼澤先生的影像作品，加強了文學的生命力與可讀性。

　　文史工作者吳成偉在一九九九年為彰化縣立文化中心編寫《磚窯的故鄉》時，曾運用許蒼澤的二十五張攝影作品，從磚建築的影像、八卦磚窯的高大煙囪、以及生磚用人工排列曝曬稱為「疊磚隴」的情形。磚窯中工人的工作情形，要不是許蒼澤當年拍下這些作品，不知道要如何去重建那段歷史圖像。

　　《磚窯的故鄉》中，記載著一九三五年台灣中部的墩仔腳大地震時，許多民宅倒塌，日本政府將「台灣練瓦株式會社」的窯業生產系統，引進德國「霍夫曼窯」，也就是一般人所說的「八卦窯」，來生產紅磚。在許蒼澤的攝影作品中，也拍攝了八卦窯的影像、圓窯的形態、目仔窯等形態，還有大卡車搬運磚土的情形、磚的圖像，只要把大師的作品放在一起，即可了解當年磚窯的生活面貌。

老台灣剪影

變遷的產業文化

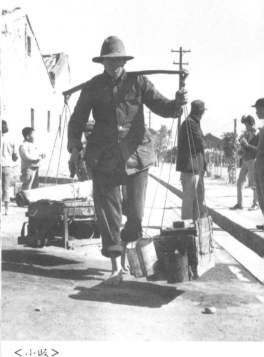

<小販>
肩能挑的小販沿街討生活。

<疊磚隴>
造磚產業在民國五〇年代當紅極一
時，隨處可見磚窯。生磚丕得用人工排
列曝曬，稱為「疊磚隴」。磚窯、疊磚
隴與紅磚業的沒落，同時消失。

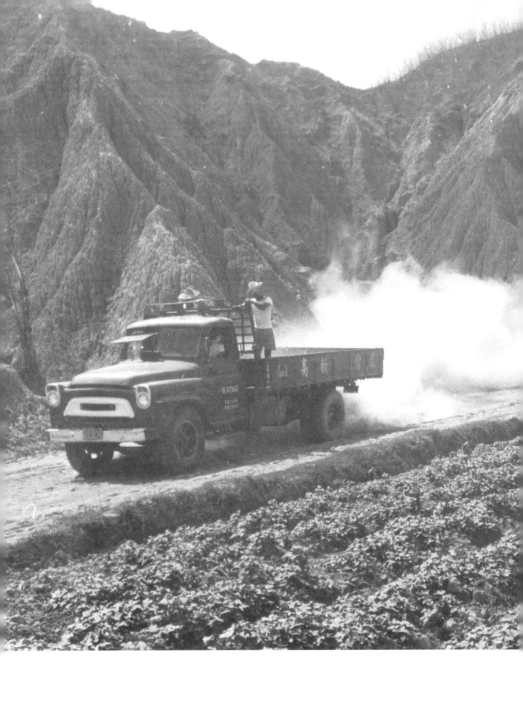

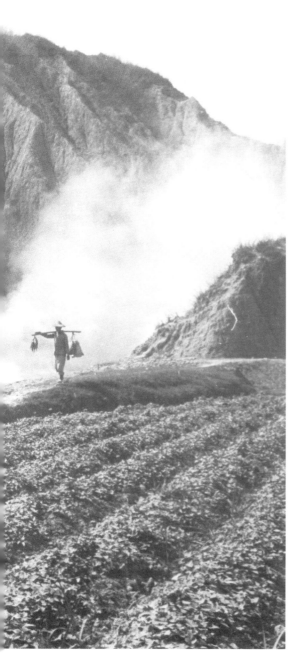

＜月世界＞
月世界中貨車奔馳，月世界
的土壤不適種植與開發，漸
朝向觀光產業發展。

＜北頭煙雨＞
鹿港北頭漁村，到處掛滿漁網，
道出此漁村的產業文化。

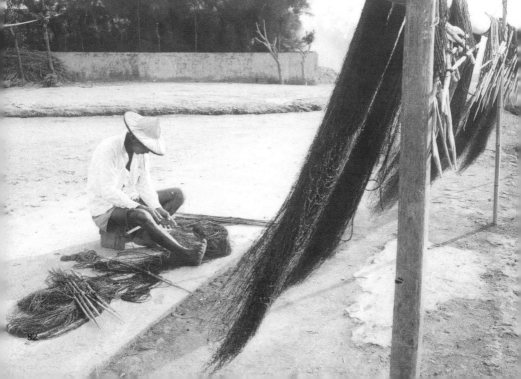

＜轉賣魚貨＞
魚網不再是謀生工具，只得轉賣
魚貨，養家餬口。

＜漁夫＞
漁夫悠閒坐在街口，努力補破網。

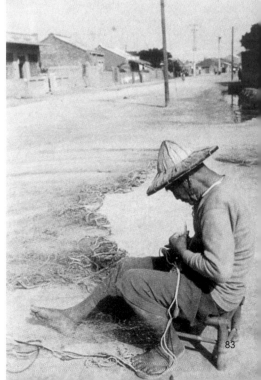

　　二○○○年鹿港文教基金會出版《二鹿風華》的鹿港的歷史與生活影像，在該書中，引用許蒼澤的攝影作品二十一張，其中有鹿港小巷的風情，有古蹟、傳統行業、常民生活、鹿港夜色、北頭的漁民生活、御前清音、普度節慶、火車驛站、古堡等內容的作品。

　　〈北頭煙雨〉的景觀，是描寫鹿港東北角的一個漁村，這個聚落路若漁網，陌生人進入者迷，盜賊不敢入侵，而此地到處掛滿漁網，在濛濛細雨中，景如潑墨山水，為有名的北頭煙雨。

　　在此值得一提的是大師提供作品，均免費提供，但必須先告知大師，表示尊重，只有報章雜誌的稿費無法退回，有些文化中心的影像使用費，他也會捐贈，這樣的精神典範值得大家尊敬。

不復見的市街風貌

＜鹿港車站＞
鹿港車站如今已被拆除，老
火車頭和部分的車站樣貌被
保留於鹿港文開書院對面。

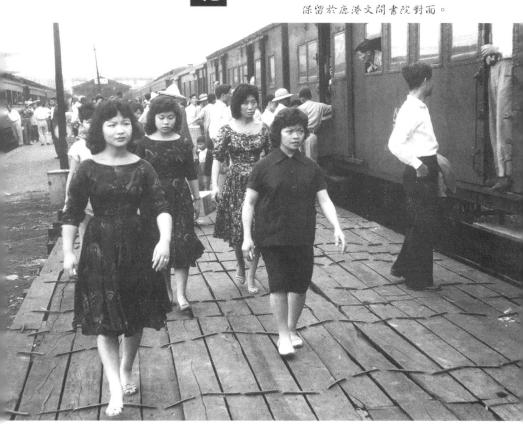

<興南戲院>
興南戲院已拆除，洋樓式建築已不復見。

<玉珍齋>
百年玉珍齋的建築是典型洋樓式建築，是
當年非常醒目的地標。

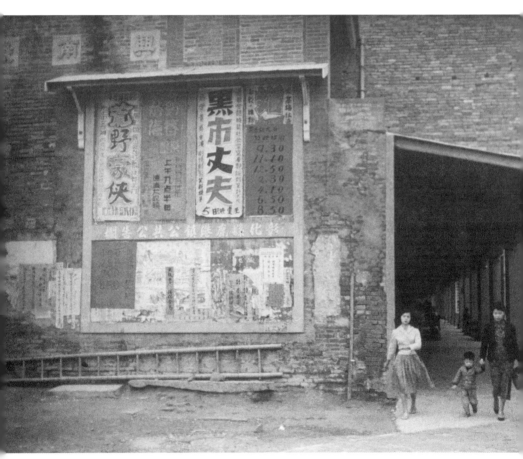

<興南戲院>

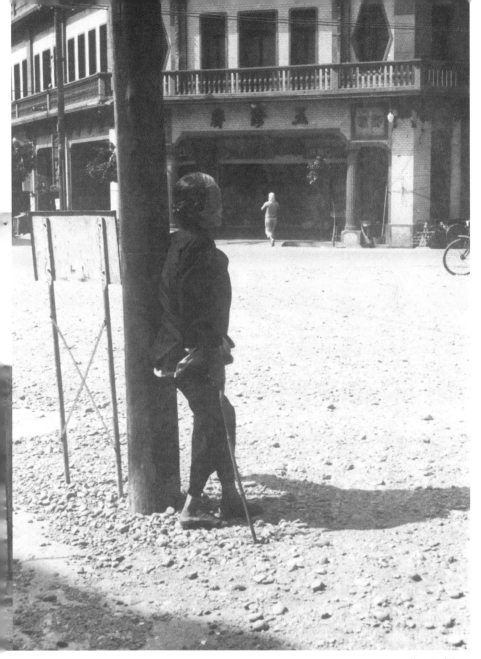

〈玉珍齋〉

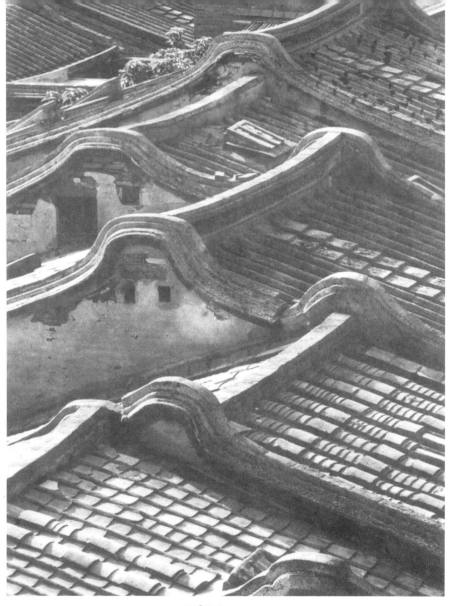

＜屋瓦＞

鹿港有名的街景，不見天街和九曲巷，都是因防
風防盜而建的時代產物，可惜不見天街已拆除。

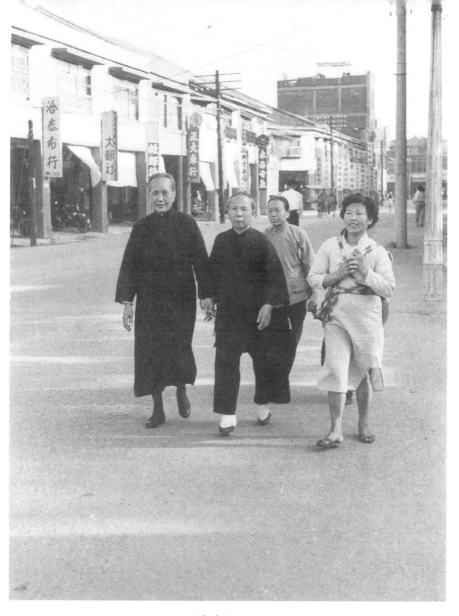

〈大街〉

裹小腳的老婦人和穿著洋裝的中年婦人，
併肩走在中山路上，背後的店舖招牌看出
時代潮流。

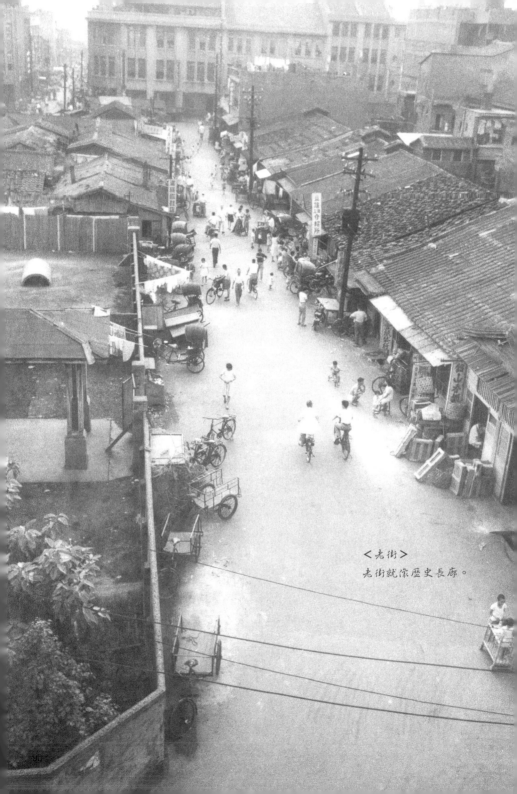

〈老街〉
老街就像歷史長廊。

<竹屋>

在大師的攝影窗景裡，街坊的建築雖是背景，
但常代表了那個年代的經典建築。

<熱鬧市街>
拎著裝滿衣物的皮箱，走在當年最大的市街
鹿港中山路上，賦歸。

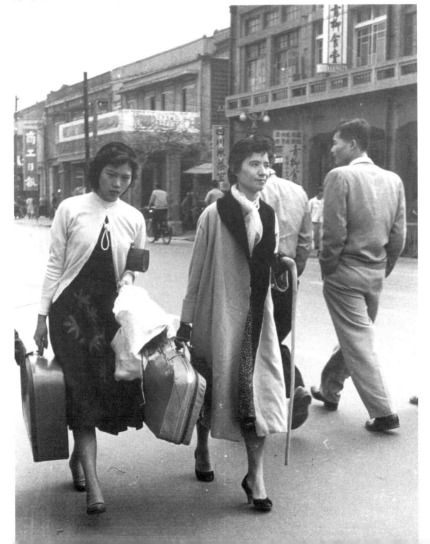

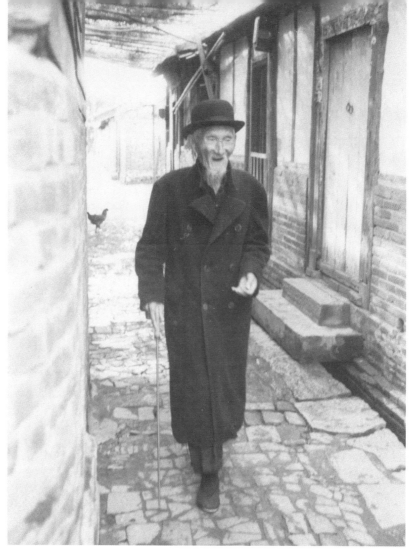

＜寞壽＞

長壽的老翁鬍子白，狹寞的巷尋歲月長。

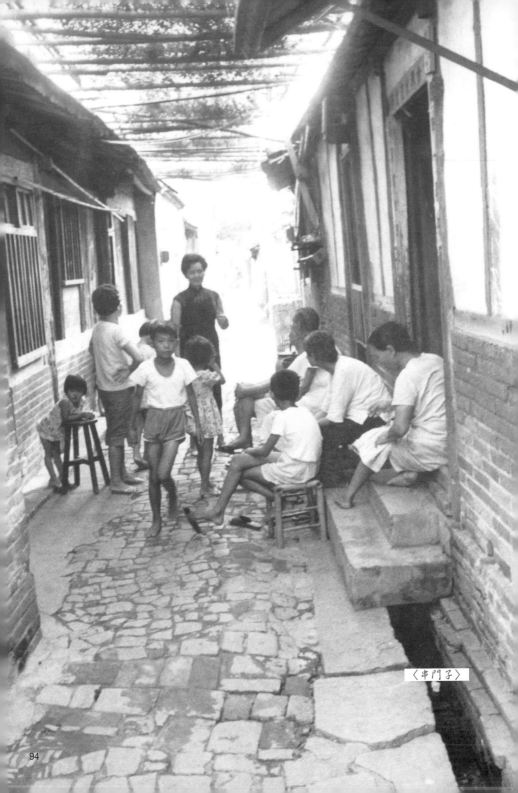

〈串門子〉

<串門子>
比鄰而居的街弄裡，幾十年的老鄰居泡茶聊天。

<西勢扛轎嫁娶>
1960年載運甘蔗的車軌，也是扛轎的捷徑。

<西勢扛轎嫁娶>

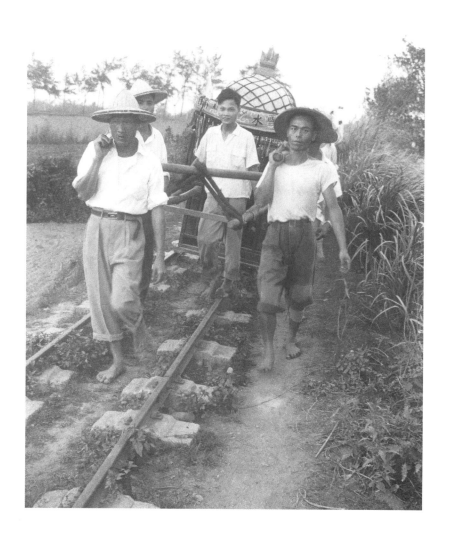

街頭巷尾，台灣城市發展史

　　二〇〇〇年六月鹿港鎮公所，委託黃秀鎮、施添福、張勝彥、王良行、戴寶村、莊英章、單文經、許雪姬、戴瑞坤等九位教授，撰寫十大冊《鹿港鎮志》。地理篇由臺灣師範大學地理系施添福教授編撰，收錄許蒼澤先生五十張攝影作品，以今昔對照的方式，呈現鹿港不同時代的街景面貌。

　　從《鹿港鎮志‧地理篇》中，許蒼澤所攝相同地點不同時期的照片，已能看出地景變化，如今要了解古風貌的鹿港，只能從老照片去找尋。

　　記得許蒼澤常對我說：「攝影者手拿相機，就像手上握有劍的武士一樣，得在敵人還沒有發現的時刻，迅速出手按下快門。」這句話所強調的是被拍攝人物，必須客觀而自然，他討厭用安排的方式來拍照，那種失真的構圖，是一種虛偽造作的圖像。這種說法就是「即拍」的理論，他認為隨機的拍攝才能紀錄保存現時，這種作品才會保持永恆，今天我們得以從《鹿港鎮志‧地理篇》印證許蒼澤所言是千真萬確之事。

今昔街景

中山路上

　　在中山路上舊照片：媽祖誕辰一千周年遶境活動，行經鹿港民族路與中山路口，慶典活動人潮的洶湧的情況，對照當今中山路的景觀。

昔

今

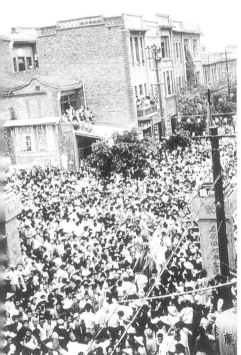

民權路舊景

　　民權路舊景選了一張水災過後路上積水，一位長鬍鬚的老翁穿雨鞋，手拿雨衣與大斗笠，小心翼翼的在街心涉水，近照則是一輛卡車旁置放著竹子，旁邊又有大洋傘，真是強烈的對比。

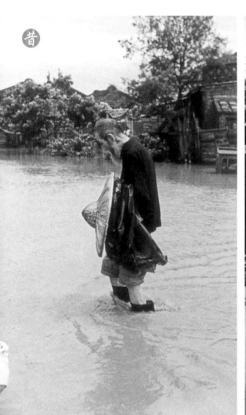

十三王爺廟前

　　以前市政路的十三王爺廟前是鋸大木材的地方，照片上
的三個人。同心協力在鋸木材，而如今的十三王爺廟前，一
些人在廟前聊天，明顯看出這座廟宇已經翻新，「潤朗惠
澤」的扁額，高懸在廟門上。

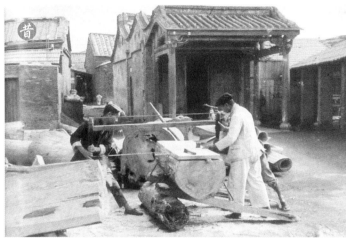

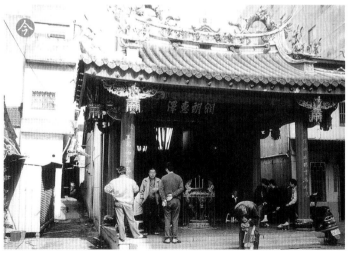

石廈街舊景

今昔 街景

石廈街舊景有一些孩子在巷弄中躲貓貓，還可看到騎腳踏車者後面拖著兩輪的人力車，地面還舖蓋紅磚，還有木製的電線桿。當年的巷弄好像比較寬闊，同一個地點的巷子，現在卻被兩輛車停著，巷子顯得髒亂了，看不到嬉戲的兒童了，文明進步了，環境竟然變差了。

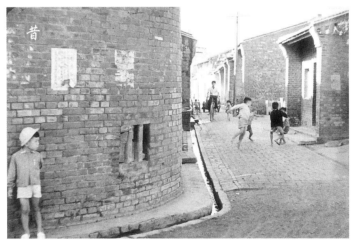

瑤林街

　　當年瑤林街淹水時，竟然有位老伯用木桶載著小孩子，在水中玩水，那木桶上還有「正老牌」的字樣。而對照下的瑤林街，有人已經大興土木蓋房子，是在空巷無人的狀態下拍攝的。

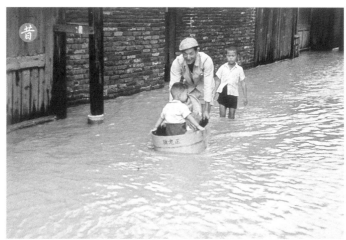

埔頭街

　　在埔頭街舊景照片中，可看到地面是石塊舖成的，還可看到小孩悠閒的在巷弄之中。在同一地段拍攝的作品，卻毫無人跡蹤影，只見摩托車置於巷弄中，而磚牆則變成水泥牆，少了樸實感。

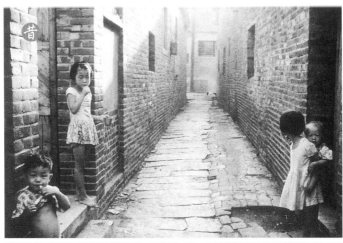

日茂行

　　日茂行後面的舊景有鴨群在覓食悠遊，路面還是泥土，孩子們坐在地上玩耍、爬行，遠方還有行人。但近照的日茂行後面的近景，只看到汽車與店招，路旁已蓋起樓房，電線桿已由木製改為鐵製。

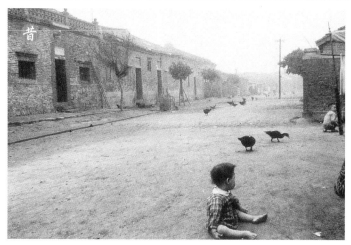

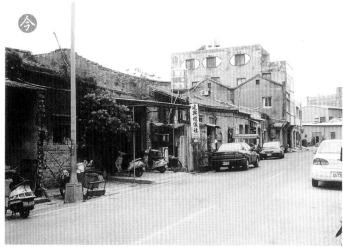

今昔 街景

泉州街

　　在舊時的泉州街，我們還可看到圖中的大榕樹，以及停憩在街旁的簡易轎子，穿草鞋的人坐在轎中，轎後的庭院中有一群人。而近景的泉州街路面舖了水泥地，轎車停入巷中，房屋也改建了。

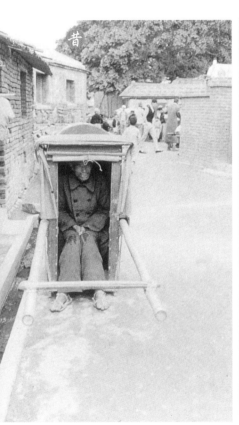

文開國民小學

　　文開國民小學的兩張新舊照片相對照，很難想像那是同一個校園。由原本質地柔軟的泥土地及平房契舍改成洋樓及水泥地，怎麼看看都少了親和力！

天后宮

　　舊景的天后宮前，有一綁腳的老人牽著女孩子，走在廟埕上，還有騎腳踏車緩慢經過廟埕的人。而新景的天后宮前面已經蓋起一道山門，寫著鹿港開台天后宮的字，山門外有賣香與金紙的小販了。

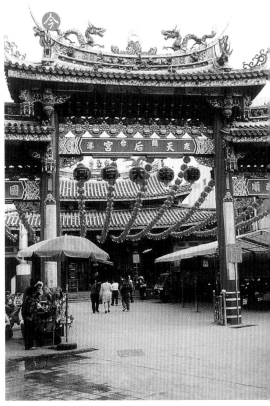

今昔 街景

新祖宮

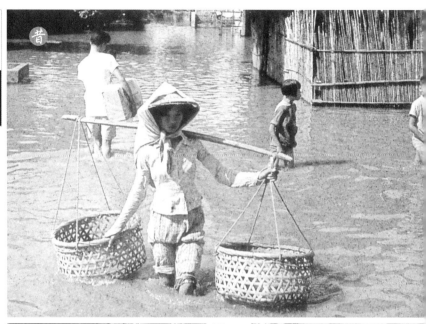

今昔

街景

龍山寺

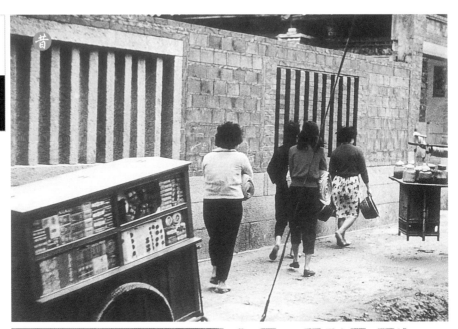

火車站

今昔 街景 米市街

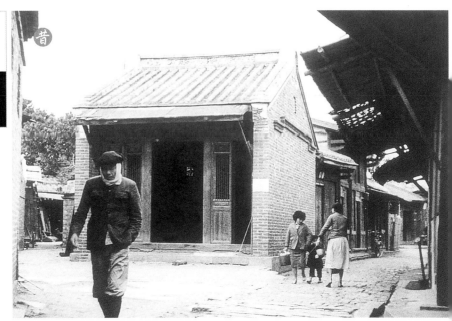

110

今
昔

街
景

北投舊景

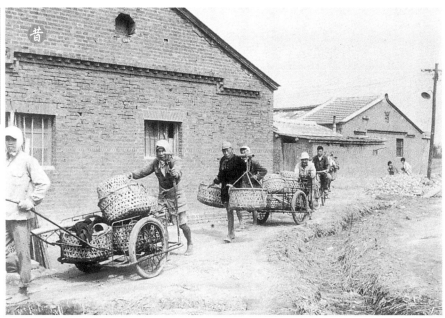

昔

今

今昔　街景　玉珍齋

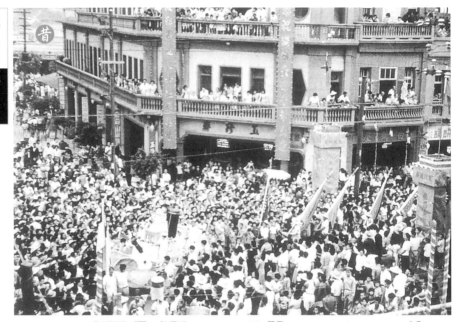

今昔 街景

埔頭街

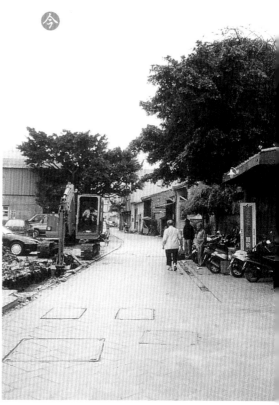

大師的視界 · 彩色台灣顯影

夜色魅力中，鹿港顯影

　　鹿港是一個充滿詭異的古城，有許多古老的傳說故事，彎曲的巷弄之中，在節慶時會有許多人穿梭其間，當然也有夜市販賣著各種物品，謀取生活所需。許蒼澤也喜歡在夜間捕捉圖像，記錄鹿港人的生命形態，不喜歡用三角架的許蒼澤，用了很好的相機，拍攝時都用廣角大光圈，1.4的鏡頭，但拍攝過的夜景他都不太滿意就很少發表。但我個人覺得這一系列的作品，如同一些老照片一樣，適時反應出市井街道和庶民生活的轉變，所以，挑選幾張作品後，拿著作品跑去拜訪他的好友，也是攝影家的陳石岸，請教他對這系列作品的看法。

　　一九三〇年出生的陳石岸先生，曾任國美館美術教室攝影研習班的指導老師，早年與許蒼澤先生有往來。陳石岸先生的作品，也記錄著台灣這塊土地上的風土民情。張照堂說陳石岸先生的攝影理念與工作態度，接近日本前輩導演小津安二郎的電影哲學：「用一種傾聽的、注釋的態度去表現一種藝術之美。」我相當尊敬這位前輩，在許蒼澤的告別式時，我們見過面，他與許先生的作品都受到木村伊兵衛的影響，於是我先請教陳石岸先生對這系列夜景照片的看法，才為這系列照片，寫下註解。

〈騎腳踏車〉

　　兒童悠悠蕩蕩在小巷中，騎車的剪影正好置在巷中的
前景位置，腳踏車的後面正有一個門延伸著景深，光
源來自牆上的燈，微弱的燈光呈現淡黃的詳和色澤，
牆上隱約著看到貼著媽祖神像的兩張海報，圖像的氣
氛很好，意象深刻，暗夜在圖的四周呈現出來。

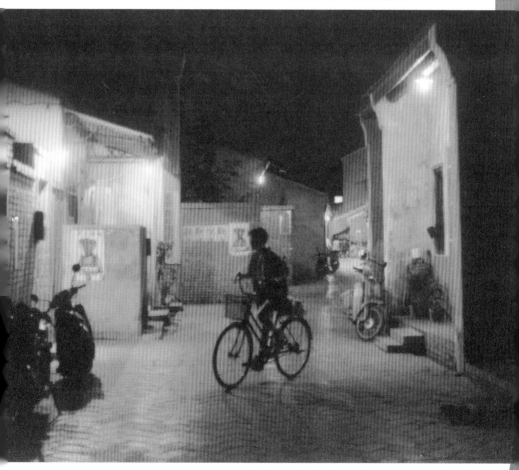

　　我在公益頻道主持一個「文化列車」的節目，訪問鹿港畫家丁國富，談到「從圖像中認識鹿港」主題，談到許蒼澤的作品時，丁國富說：「我認為藝術品是作者人格、思想、情感與環境互動結合的表現結晶。許蒼澤大師的作品，因為他為人淡薄名利，閒適自然的個性，別具慧眼，感動於平凡大眾尋常生活的活力，而隨機拍下純真動人的影像。他拍了也許我們都看過，卻忽略不在意的人物情景，所以他的作品，用＜平凡自然＞來讚頌最為貼切。平凡是人性、是生活、是本來的面目。自然是純真活力、不虛假、不矯飾。他的作品，不只是影像的停格，人物從小孩到老人，情景從街坊、鄉野到山邊海濱，每一張好像洋溢鄉土氣息的生命活力正在進行。這樣的作品，自然會成為生活的深沉的記錄，歷史的珍貴見證。」

〈騎摩托車〉
　　婦人、三盞燈光與雨後地上倒映的光，光與影相映成趣，黑白間歇，這是鹿港苍尋雨天夜色的特殊景觀，這是一種光影的遊戲。

118

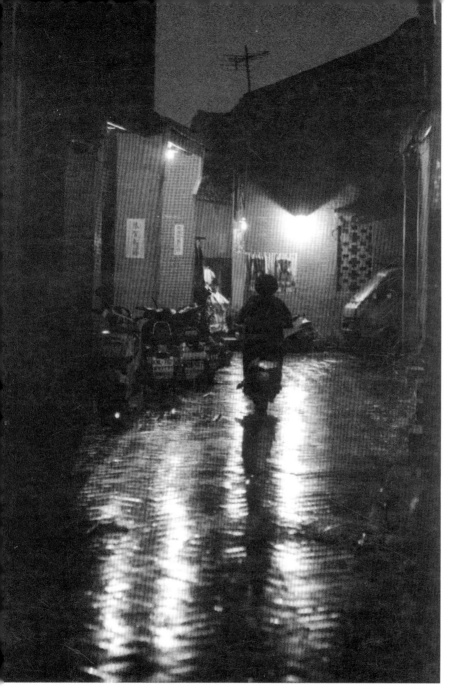

〈騎摩托車〉

鹿港
夜色魅力

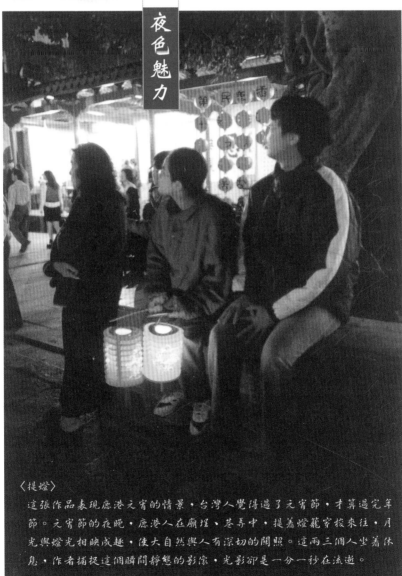

〈提燈〉

這張作品表現鹿港元宵的情景，台灣人覺得過了元宵節，才算過完年節。元宵節的夜晚，鹿港人在廟埕、巷弄中，提著燈籠穿梭來往，月光與燈光相映成趣，使大自然與人有深切的關照。這兩三個人坐著休息，作者捕捉這個瞬間靜態的影像，光影卻是一分一秒在流逝。

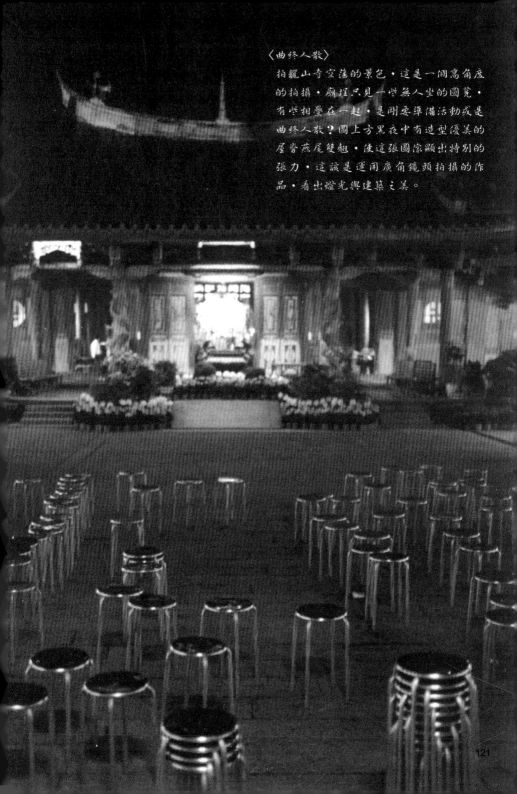

〈曲終人散〉

拍龍山寺空蕩的景色。這是一個高角度
的拍攝。廟埕只見一些無人坐的圓凳。
有些相疊在一起，是剛要準備活動或是
曲終人散？圖上方黑夜中有造型優美的
屋脊燕尾雙翹，使這張圖像顯出特別的
張力。這應該是運用廣角鏡頭拍攝的作
品，看出燈光與建築之美。

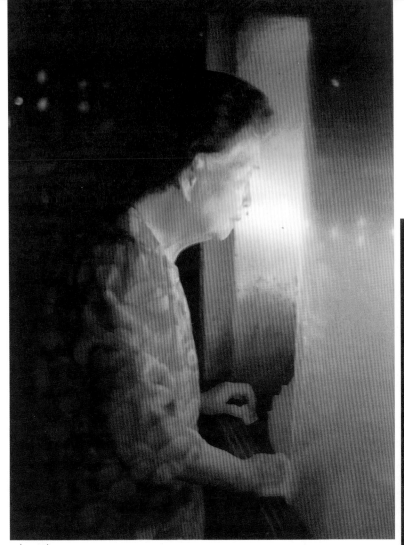

〈祈願〉

　這幅作品是一位謙卑的婦人，面對燒金紙的光源，一臉無可奈何的表情，只求神的庇佑，目光盯著那團火燄，恍若一切全交給神明決定了。我們知道鹿港是一個諸神共治的城鎮，大小廟宇有兩百多座。每一里至少有一間，先民渡海來台時，為求平安順利，大都把攜帶過來的守護神或媽祖留住建廟，所以有閤港廟、角頭廟、族群廟、行業廟等。媽祖佛祖之外，各姓王爺千歲、元帥眾神，分布各角頭，求神拜佛焚金紙的映像到處都有。

〈燙髮〉

　燙髮的行業在小鎮並不多，但這家燙髮店客人稀少，是時間太晚了，或是這位來燙髮的人白天太匆忙，必須選擇入夜以後，到這個地方來燙頭髮？室內只有一支微弱的日光燈，與罩在頭上的微弱光源，攝影家瞬間捕捉畫面，看不見人的面容，但這幅影像敘說了許多故事。

〈廣場〉

　　這是一張站在高角度的位置，往下拍攝的作品。許蒼澤晚年雖然身體
不適，但仍然站在家裡的高樓上，利用各種長鏡頭來拍照。這張作品
用大光圈，在瞬間按下快門，周圍用黑色的做框，中間是光源匯集的
地方，雖然是從高處往下拍，但建築線仍然掌握得相當準確，夜色的
魅力在光影的對照下，顯現出無限的想像力。

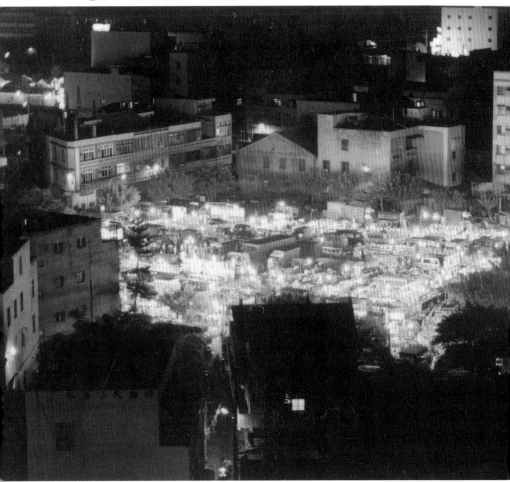

〈巷之美〉

以天空為背景，以屋前的燈為光源，以屋頂的剪影呈現出暗夜的氣氛，表現出地面暗了，夜闌人靜時摩托車也休息了。畫面上充滿有趣的色彩絢爛的細節，這樣寧靜的住家裡，有夜空涼爽之感，天空的兩個白點猶如夜的眼睛。

〈兜風〉

　　婦人騎摩托車找着小孩，在彎曲的巷弄中兜風。畫面的景深是巷弄無限的延伸，須以慢速度、高感度拍攝正在前進的人物。畫面上，一邊暗、一邊光，是種呼應，有平衡感的深度。

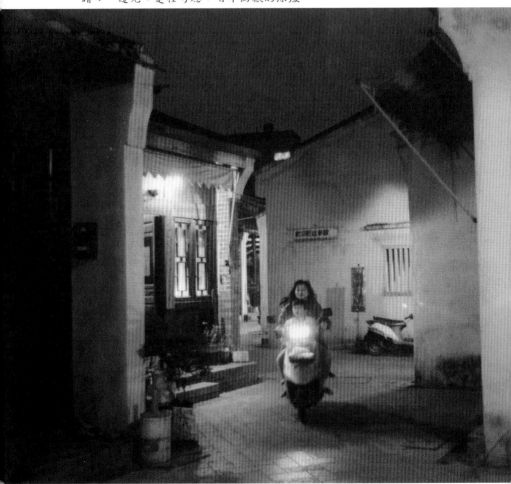

〈瞬息萬變〉

　傍晚時分，天空如同上演一場變妝秀，紅、澄、紫、藍至夜幕低垂。
天空顏色瞬息萬變，炫麗得令人不忍駐足凝視。

撼動

Chapter 2

大師的視界・彩色台灣顯影

撼動．日本的台灣影像

　　長期與大師合作出書，只知道他在一九六二年榮獲《日本camera雜誌》彩色部月例賽年度第一位優秀作家獎，但並未見過得獎作品，他也從不主動提及那段光榮過去。直到大師辭世後，他的兒子許正園醫師整理作品，才發現一九六二年在日本得獎作品的剪貼簿，深藍色簿皮下貼著那段輝煌的過去，敘述著大師的謙卑。

　　二○○七年二月我與許正園醫師談起這個獎，他拿出剪貼簿，說明《日本camera雜誌》每個月都有攝影比賽，他父親在一九六二年月賽中，除了五月、十月沒入選外，其餘十個月都入選了。

　　下幾頁的作品，就是讓許蒼澤於一九六二年在日本獲得《日本Camera雜誌》彩色部月例賽年度第一位獎暨優秀作家獎的作品，而許蒼澤大師也是當年度入選作品最多的外國人，日本評論家甚至稱呼他為「一等外國人」。其中一位評論者如此讚賞許蒼澤大師：「以在臺灣攝影之友會引起轟動的許氏為例，每月至少有十幾部，多則二、三十部的投稿作品。最常描繪的是小孩或老人，多半採取自我意志投射在被拍對象的處理手法，若有阻礙時則嘗試以不同的手法來切入。這些對許氏而言，是相當具有實驗性的作品，有些刻意以多重曝光來變化色彩，是另一種自我表現。這是每個人都應該學習的態度，因為只要循序漸進的努力，就能像許氏有如此傑出的成就。」

彩色台灣顯影

台灣影像
撼動日本

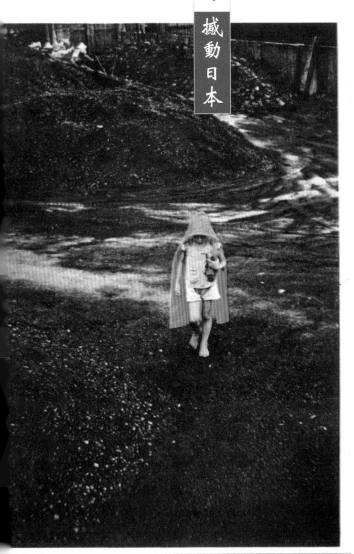

月例カラー入選作品集

選／佐藤　明

雨の日／許營沢（台湾）

ニコンＳ２・ニッコールＦ１.４・50！
リ・絞Ｆ４・函秒・エクタクローム

1月　〈雨天〉

圖面是一個穿紅色的小
孩穿着雨衣，在手胸前
抱着玩具，走在雨中的
小孩背後，有一些婦人
在工作，紅色的雨衣在
黑色背景中，特別顯眼
與趣味。

評選者　佐藤　明

非常好的作品。或許是
湊巧也說不定，淺藍的
短褲、鮮豔的紅雨衣、
隨意拿著東西的手勢，
這些在呈現整體的黑色
基調中顯得活潑生動，
充分發揮了作者對色彩
覺察力之出眾與趣味。
作者亦另有幾部拍攝動
態人物的佳作，都充分
掌握了被拍者的節奏。
（評語譯文：許麗芳教授）

2月 ＜太陽眼鏡＞

有兩個小女孩，前面一位還帶黑色墨鏡。衣前有三顆紐扣特別強眼。左後方的女孩有一點緊張的神色。背景竟是一面剝落的牆，牆邊又有一位背道而馳的婦女，構成了一個三角形構圖。

評語

這是繼上個月之後，再度入選的遙遠台灣的作品，仍以兒童為主題，對於動態的處理，作者的確具有良好的洞察力與眼光。也因此，為旁邊次要人物選擇了最佳的位置。同樣的，作品表現了作者在色彩上的趣味及相當生動的效果。

（評語譯文：許麗芳教授）

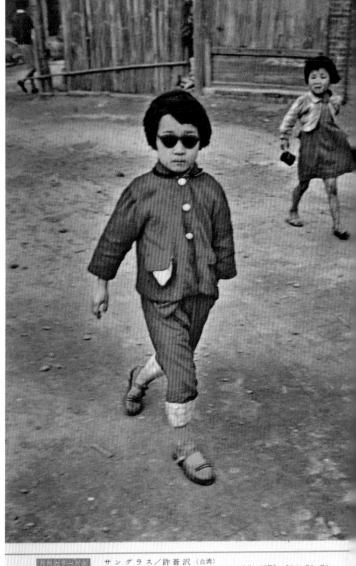

月例カラー入選　サングラス／許蒼沢（台湾）

オリンパスWS・ズイコーF2・35ミリ・絞F4・曲秒・さくらカラーHS

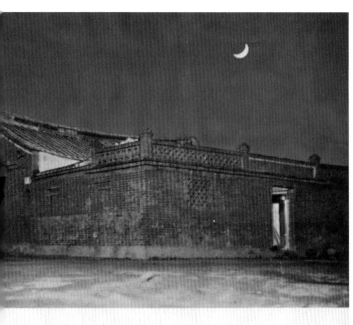

3月 ＜殘月＞
在一棟古樸的磚造傳統
建築天空上，懸着一彎
上懸的月亮，在藍色的
天空中特別的顯眼，古
屋前的牆圍有窗與門，
顯得特別的幽靜。

評選者　佐藤　明

比較起前兩月作品之自
信揮灑，許氏此作多了
幾分穩重感，巧妙地剪
輯有若電影佈景般的
牆壁與殘月，因使用
Ektachome（Kodak的
彩色底片型號）正片，
天空的色澤也去除，作
者沒採取稍有不慎就會
使天空與牆壁色彩不協
調的纖巧技術，而是讓
二者直接對比衝撞，這
大概就是作品成功的原
因吧。

（評語譯文：許麗芳教授）

選／佐藤　明

● 入選作品（3点）の選
評は本文149頁參照

月例カラー入選

殘月／許蒼沢（台湾）

ニコンS2・ニッコールFL4・50㎜
リ・絞F2・16分・エクタクローム

4月　＜遊樂場＞

這是一張雙重曝光的攝影作品，在太陽西落時，兩位小孩站在三個半圓的水泥管上玩耍，逆光效果使小孩的身影有一點模糊不清，有一些重疊的特殊影像效果。

遊び場 ／ 許蒼沢 (台湾)

ニコンS2・ニッコールF L4・50ミリ・絞F16・半秒・月は135ミリ・絞F3.5・16秒・フェラニアカラー ――月例カラー入選――

兵舎跡 ／ 山本治男 (京都)

ニコンF・21ミリ・絞F16・4秒・フジカラーR100 ――月例カラー入選――

評語

這樣的風景在東京晴海地區也經常可見，是以這張在台灣所拍攝的作品非常有親切感。如此的風景常見於黑白照片，卻無法表現出如彩色攝影那般效果。彩色攝影可呈現黑白照片的拍攝典型如落日等逆光，本作品則更善於營造中天滿月的逆光效果，適切地掌握數據以形成雙重曝光，將皎潔月色下快樂玩耍的孩童描繪成有若日本童話「月夜之兔」的童話般夢幻之感。（評語譯文：許麗芳教授）

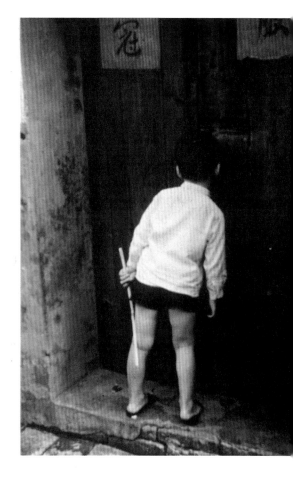

灯 明
アサヒペンタックスK タクマー35ミリ F3.5 さくらカラ
ー 絞りf4 高秒（カラーの部／1等） 黒っぽい地味な色
福田良一（京都）

のぞき見
ニコンS2 ニッコール50ミリ F1.4 エクタクローム 絞り
f2.8 高秒（カラーの部／入選） 何でもないモチーフの発見
は、作者の目を買うがカメラをもうすこし引いたらよかった。
許 蒼沢（台湾）

6月 ＜偷窺＞

「偷窺」是一個小男孩，面對緊閉的木門，貼著退色的門聯，這位穿黑色
短褲的男孩，面對著門縫想窺視些什麼？這道門裡給人神秘的感覺，足以
讓人想入非非。

評選者 岩宮武二

不算是重要的想法，作者再略加
拉長攝影鏡頭的話可能會更好。
（評語譯文：許麗芳教授）

133

7月 ＜重擔＞

赤腳走在紅磚巷弄的女孩，一臉憂愁的神
色，右手提了一顆高麗菜，左手挽著一個茭
枕的袋子，手指又鉤著一些不明物品，有一
種不勝負荷的感覺。紅黑格子相間的衣服，
在磚牆旁顯得格外顯眼。地下殘留著雨後的
水漬。

評語

本月又有許氏的作品入選，本年度可說是許
氏獨步的年度，每月投稿的作品在質量上確
實都超越他人，此作巧妙捕捉了呼應標題的
孩童之重擔感，成功之處在於適時確切地掌
握了孩童的動作與神情。（評語譯文：許麗芳
教授）

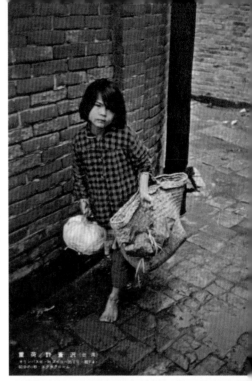

8月 ＜姊弟＞

赤紅色的童稚臉蛋上，掛著黑色墨鏡。穿紅
色的女孩右手壓著小弟的頭頂，兩個姊弟的
影像充滿著整個圖面，背景屬有方格的磁磚
地面。

評語

又是許氏的作品登場，雖然每次都入選，作
品卻絲毫未見遜色，實力自不待言，但許氏
的創作力與求進步的努力尤其值得尊敬。許
氏大致以孩童為主題，但本月的作品則嘗試
不同於以往凝視的角度，將鏡頭聚焦於把戴
著誇張太陽眼鏡的弟弟抱在身前的女孩，積
極地將自己所要的畫面呈現於影像框架中，
如此的創作態度令人激賞。（評語譯文：許麗
芳教授）

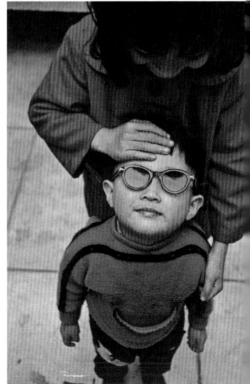

9月　＜黑襪子＞
農婦頭上包裹的花頭巾
和雙腳及雙手沾滿的黑
色泥土．對比的顏色產
生了視覺衝擊。

カメラ芸術
コンテスト作品

PRIZE WINNERS OF CAMERA GEIJUTSU
MONTHLY PICTURE CONTEST -COLOR-

第二部・選評／阿部展也

RICE PLANTING MAIDEN SOJAKU KYO

黒いストッキング／許適泙（中國）

被写体としての物語性の良い作品を生んでいるが、服装のちがいか、この写真にはどこか鮮烈な色彩が見える。作者もそれを意識したのであろう。「黒

動きと状況描写のうまさが見どころ。ニコンS2・ニッコール五〇ミリ　F1・四　フェラニアカラー　F2・八　六〇分の一（秒）　第二部・一等

評選者　阿部展也

主題是台灣農田風景。
日本也有許多以拍攝農
田為主題的優異作品，
差異性只在於服裝不
同，但此作品呈現出更
為豐富的色彩。我想攝
影者應該也意識到這一
點，所以強調出「黑襪
子」的主題，從這點可
以看出作者相當高明地
抓住瞬間動作與情境的
描繪。
（評語譯文：許麗芳教授）

135

11月　＜快走＞

這位看不清臉蛋的女
孩，背後帶了一頂大斗
笠，右手提著水桶，從
背後看起來走得匆匆忙
忙，路好像有點泥濘不
堪。

評語

這可說是許氏的本領，
總是持續地展現自己的
實力，這應該是任何創
作最基本的態度，換句
話說，以此態度完成的
作品也就無可挑剔了。
背後的帽子、水桶及孩
童是使作品鮮活的重要
組合因素。許氏近期作
品的固定或動態畫面的
手法有不少是來自電影
技巧的想像，這個聚焦
急於踏上歸途的孩童之
作，也同樣具有如此的
深刻韻味。

（評語譯文：許麗芳教授）

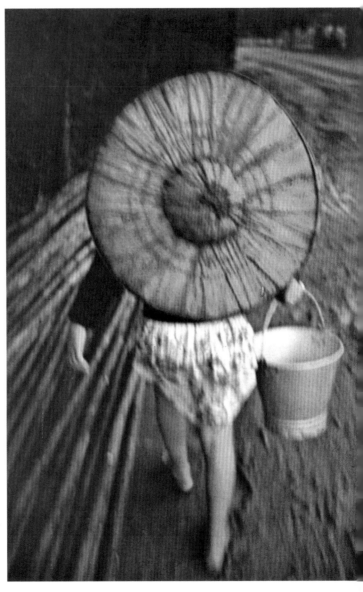

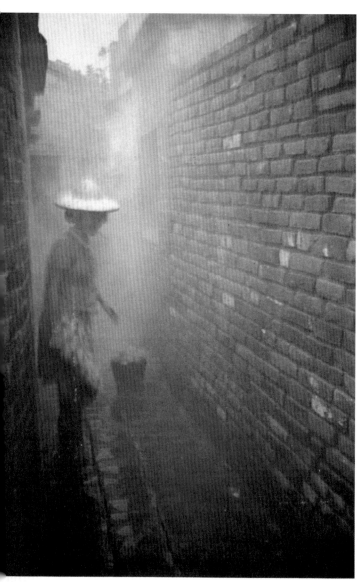

月例カラー入選作品集
選 佐 藤 明・……………

這是鹿港的荅弄中，一
位戴斗笠的少女，在早
晨時在荅子中起火爐的
畫面，畫面帶點迷濛。

評選者　佐藤　明

一如前述，這是幾十部
作品中，最後保留兩部
以清晨為主題的作品之
一，整體而言，表現得
很好，內容也充實。或
許是氣候風土影響，或
許是顯像處理的技術尚
未臻於完善，台灣方面
的作品常忽略了次要色
彩的清理，但如此不利
的條件卻成為這張作品
展現有趣的色彩效果之
因素。許氏對人物動作
的掌握一向敏銳準確，
而近作則開始表現了對
光線更加明顯細緻的覺
察，意義甚深。

（評語譯文：許麗芳教授）

紅外線下的台灣,另類感受

藝評家王士樵在《另類視界觀》一書中,有一句話說:「視覺藝術創作的形式是一種迷人的自我表現途徑,這也是它的價值所在。」或許任何從事創作視覺藝術的人,對於色彩的變化與掌握都特別注意,大自然的樹木、花草,會在四季的時序中變化,藝術家會利用色彩的象徵意義,去表達心中的思想或觀念。

紅外線攝影是一種利用底片的特殊效果,使物體的色彩產生轉變而得到一種特殊的藝術效果。

約在一九九七到一九九八年的時期,許蒼澤嘗試拍攝紅外線的攝影,用另種心情去玩色彩的變化,他曾告訴過我:「紅外線彩色攝影,需要採用專用底片,這種特殊底片,通常用在航空、醫學工業攝影的領域。」這種紅外線彩色底片,能顯現出許多肉眼看不到的顏色,讓攝影家可依照想像,創作出似乎見過或未見過的影像,顯現令人驚奇的特殊色彩。這種因底片而產生的特殊效果,也打破攝影家對日常物體的視覺慣性。

運用紅外線底片拍照時,必須加濾色鏡Y2,光圈就不太會有變化。用這種紅外線底片時,色彩變化其實有規律:物體原本是黑色、白色,經紅外線底片攝影後,色彩是不變的;物體原本是藍色,經紅外線底片攝影後色彩加深;物體原本是綠色,經

紅外線底片攝影後會變紅色；物體原本是紅色，經紅外線底片攝影後色彩則變黃色，整體而言會使白色物體更顯白，藍色物體更藍，攝影家就利用這些特色，營造出特殊的視覺效果。

　　一九九八年元月十一日，在大肚山上拍攝的〈後花園〉，是在早上八點的晨光中拍攝的作品，運用二分法的構圖方式，讓綠色的樹轉變為鮮紅色，緊緊抓住視覺的焦點，此時的影像呈現，民宅似乎擁有一個紅花錦簇的後花園。

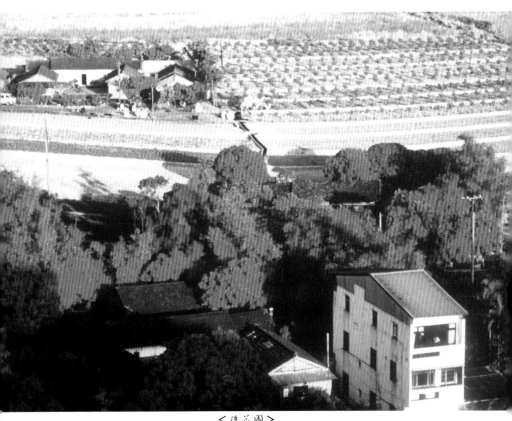

＜後花園＞

屋後是樹林與田園，是美麗的後花園。

一九九八年二月二日下午四點，在八卦台地上的南投地區，拍攝作品〈茶園〉：運用粗細線條的對比、粗紅線條細白線條的對比，乍看之下茶園並不是茶園，而是一些重複的線條來張顯出律動的美感。運用一排排整齊的茶樹，以雷同的方式呈現，這種圖像顯現出規矩而富變化的節奏感。

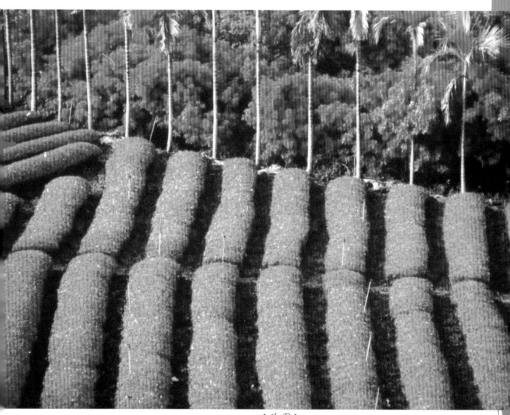

〈茶園〉

高聳的檳榔樹，守候整齊的茶園。

紅外線 捕捉另類美

<荷池>

池中搖曳的荷花，寫滿著詩情畫意。

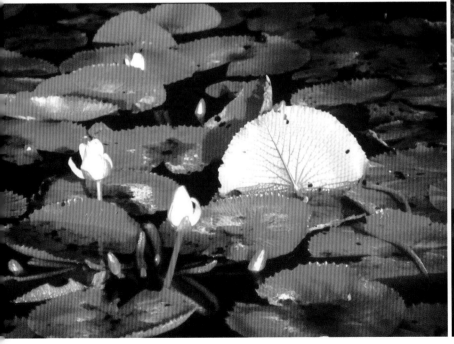

<貓羅溪>
紅外線使貓羅溪畔的色澤轉紅。

<田園之美>
由曲線構成的田園，如少女的身姿。

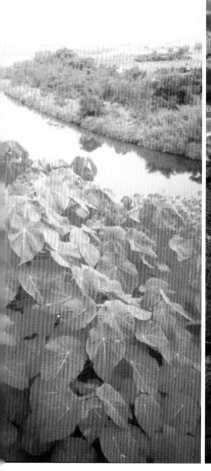

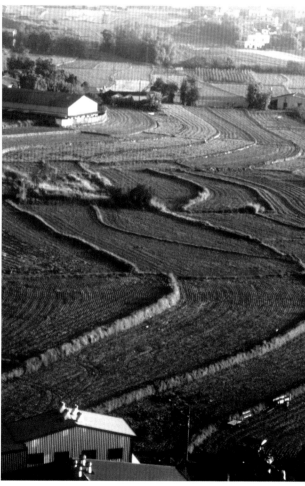

心象攝影，台灣無限放大

有一段日子許蒼澤大師嘗試拍攝「心象攝影」的作品，但後來走上「記實攝影」道路，形成個人攝影風格後，就沒再繼續拍這類作品，不過，在他所留下的作品中，仍可找出這類作品，許蒼澤稱它為「心觸集」。許大師常說：「攝影是一種光與影的遊戲。」要如何利用自然的光，建構畫面上的圖像，讓人產生心靈聯想，看這類的作品就如看抽象繪畫，欣賞者可以有自己的解讀意涵。我曾問過大師如何解讀這類作品，他則笑答：「作品是最好的說明，只要用心欣賞，就能意會到圖像的意義。」

攝影者都知道，所謂的「心象攝影」是攝影者藉由線條、形狀、色階等非具象元素表達內心的情感，藉由作者本意和客觀景物的結合，達到心物合一或情境交融之境域，是從視覺與感情世界超脫出來的心靈解放。

也可以說心象是透過視覺呈現來傳達思想情感，融合現實的主觀意識，達到另一種影像世界；拍攝對象的第一感覺，近乎抽象美的表現形式，超越一般常態的直接手段，再利用精神激盪所引發的「借鏡傳情」現象，與文學上的「藉物詠懷」有異曲同工之妙。

我們知道攝影藝術是一種瞬間性、時代性、寫實性，除了可反映現實生活中人、事、物的本質與

規律之外，也可成爲一種創作的藝術。像原本也是寫實攝影藝術大師的翁庭華，在一九八八年的〈東京印象〉系列之後，在一九九〇年推出〈心象都市系列──多元視覺藝術〉作品，也推出「心象攝影」作品，運用了多種藝術表現手法。

翁庭華在〈心象攝影的特徵與實驗〉一文中說：「無論處在熟悉的環境，或陌生的他鄉，常會遇到讓人動心的事物，是具象、表象的典型直覺。有些是存著模糊的空間，好像在傳達某些意義，但視覺上有時並無人物的存在，但感覺上又彷彿在此生活過、停留過的痕跡。通過視覺的感應，在平淡無奇的感應上湧現情感交流，衍生豐富的聯想，進而譜寫有趣的故事來，在任何時間、任何空間、任何素材，只要憑藉個人感受，隨時能觸景生情，順手拈來。」這段話講出了心象攝影的特質與解讀的切入點。

在這系列中，也選擇十張照片來解讀，照片的題名由我命定，在徵詢幾位藝術家的看法之後，我嘗試解讀與詮釋。

看到〈秋天〉這張作品時，我立刻想到詩人林亨泰〈哲學家〉的詩：

> 陽光失調的日子
> 難縮起一支腳思索着
> 一九四七年十月二十日・秋天
> 爲什麼失調的陽光會影響那隻腳？
> 在葉子完全落盡的樹下

心象

Chapter 2

大師視景 · 彩色台灣顯影

　　這首詩是描寫台灣在一九四七年的二二八之後，台灣人的驚慌，用一隻雞的形象去比喻一個陷入沉思的哲學家，也象徵當時的台灣人狀況。或許，攝影家並沒有這樣的指涉，但依我的文學體驗，立刻使我想到這樣的意象。心象攝影最大的特徵就是徹底擺脫對現實世界客觀影像的盲從，將現實和想像透過強烈的主觀意識塑造另一個世界，是一種異樣的超越現實。

＜秋天＞
＜秋天＞圖面是一大片類似斑駁的牆，暗灰的色調是一種訴說不盡的歷史記憶，圖下有一隻有點驚慌失措的雞。

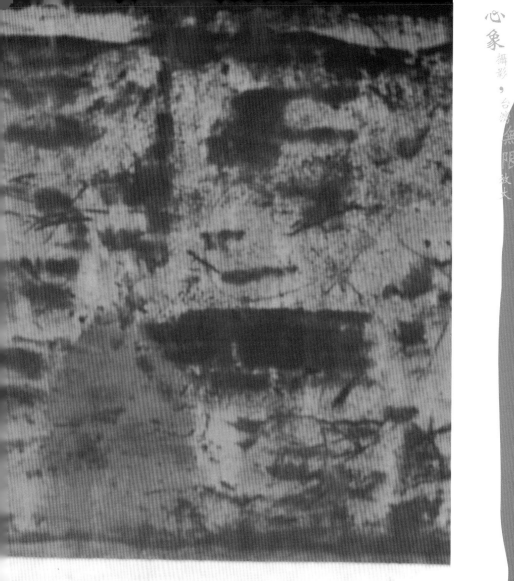

心象攝影，台灣無限放大

〈斑馬線〉

斑馬線上，一個穿著黑白相間直條七分褲及紅色涼鞋的婦人正穿越馬路，左腳特寫，右腳則因行進間而模糊。在這穿越馬路的過程，紅鞋令人想起紅燈，在台灣如虎口的馬路，常有人說：紅燈只是參考用，難怪這位行人必須那麼的匆忙走過。這張圖像訴說著一種匆忙，有幽默的意象存在，這幅作品構圖符合黃金比例，對攝腳很有研究的許蒼澤，留給我們許多想像空間。

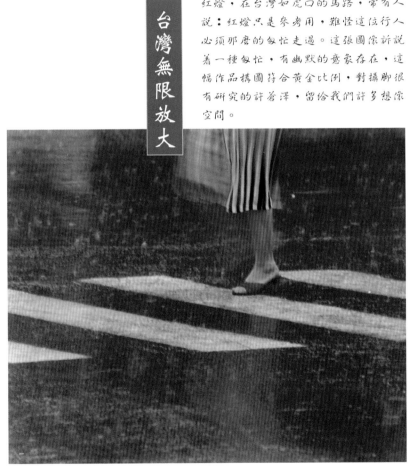

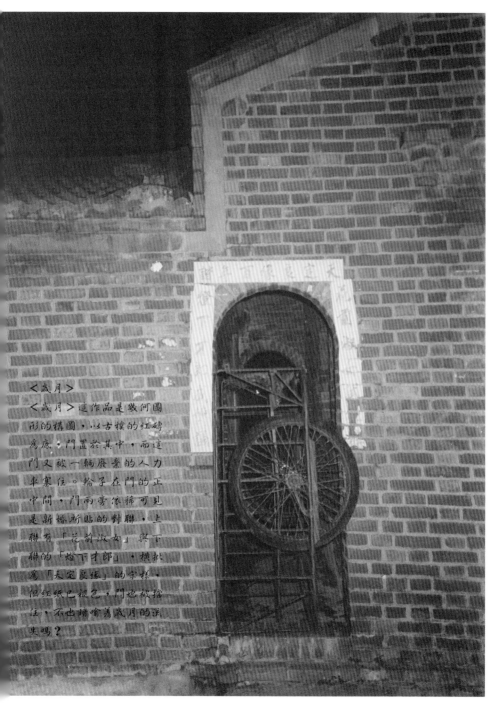

〈歲月〉

〈歲月〉這作品是幾何圖形的構圖，以古樸的紅磚為底，門置於其中，而這門又被一輛廢棄的人力車塞住。輪子在門的正中間，門兩旁依稀可見是新綠所貼的對聯，上聯有「花前淑女」與下聯的「燈下才郎」，橫批為「天定良緣」的字樣，但紅紙已褪色，門也被擋住，不也暗喻著歲月的流失嗎？

<曙光>
陽光從兩道高高的牆中升起，一邊紅磚、一邊水泥，圖前方曝曬著白色的紗線，被紅、藍染色的白線。太陽光是一個點、紗是線、牆構成面，兩邊的房子訴說著鄉村的景象，給人無限的思考空間。

<對話>
被家看眼的神像，雖未開眼，但是不需眼睛看，心靈就能有感觸。

<田>
<田>這是剛播下的田野，該是春耕的季節秧苗剛插下的時期，雖然沒有農人在田野，但可使人聯想到農村的景象。另外這個圖象也是一個「田」的象形，由田畦交接處形成字樣，這是此作品的特色，這樣的圖像造型也是一種不平的平衡，田畦旁那一叢秧苗留給人無限的想像空間。

<曙光> <對話>

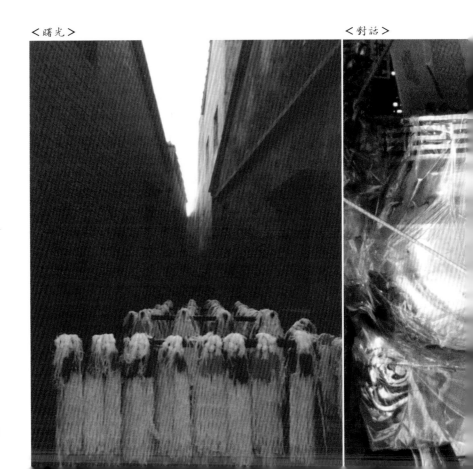

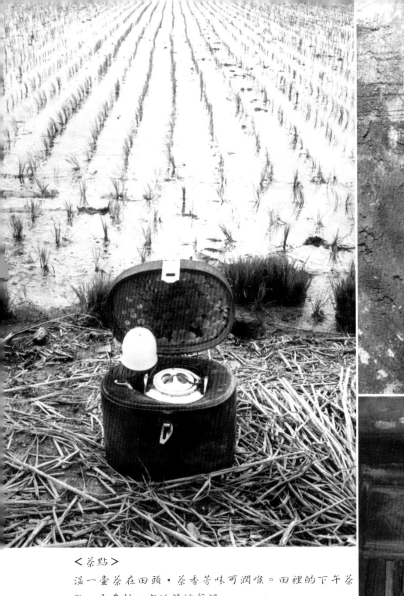

＜茶點＞
泡一壺茶在田頭，茶香芳味可潤喉。田裡的下午茶點，是農耕人家的精神食糧。

<符碼>
前進是成功的符碼。

<扮鬼臉>
古樸的門扉與斑駁
的對聯，對照着
門上小孩們的惡作
劇，好似正在對我
扮鬼臉。

＜波濤＞
斑駁的牆面不只是歲月的痕跡，更
像人生面臨的波濤一樣洶湧。

＜五營＞
在荒廢軌道中設下的五營，宅地空
留於此，不勝空虛。

＜聚焦＞

紅磚路上的木製電線桿，在一片水
泥牆面上已屬突兀，貼於電線桿上
的黃點，更讓人忍不住聚焦於此。

＜長短調＞

光影留下了它的足跡，忽長忽短，
正如人生舞曲中的長短調。

<星語>
池塘的圍石圍起了倒三角形，而池中的蓮葉反倒像墜入水中的星子一樣，
正在訴說些什麼。

＜足跡＞

重重疊疊的足跡，是誰的記憶？

<花顏>

粉嫩的花妝點著刷白的牆面，像
泛白的人生，突地多了點彩色。

<光與影>
捕捉光與影的遊戲，是攝影家一輩子
的樂趣。原本多麼稀鬆平常的景物，
抹上了光和影，就成了饒富興味的一
幅畫。

台灣歷史線索，國美館典藏

英國史學家羅斯金曾說：「一個偉大的國家用三種版本寫他的自傳，一是文字篇，二是工業篇，三是藝術篇，而以藝術篇最真實。」攝影是藝術的一環，一種不同於「文字」的歷史記錄方式，從攝影作品可以解讀當時的政治、經濟、社會、文化等背景，見證歷史。而許蒼澤大師的作品更具此種特質，評論家張照堂曾說：「有些照片，初看之下不覺得怎麼樣，多看幾次卻發覺，在平凡之後，實在還存有許多淡淡的訊息。」又說：「許蒼澤的作品主要特色在人的氣味、動作的細節、情緒的顯示、事件的地方色彩等。」也許就是那些淡淡的訊息，為我們留下強烈的歷史線索，提供我們去追尋，讓我們了解時代的生活情景。

評論者許瀞月博士曾在〈文化詞義轉變與文化認同表徵：老照片與許蒼澤的庶民影像〉中探討許蒼澤一九五七年到一九六五年間的攝影作品，來佐證老照片詞義轉變與文化認同，並認為能被當成老照片看待的攝影作品，許蒼澤的作品是最具代表性之一，是記錄歷史的、是屬於大眾文化的一部分。評論者許　月以異於一般評析攝影者、攝影作品的角度，提出以日常生活照片建構歷史、尋找文化記憶的可能。

　　記得藝術家畢卡索曾說：「我作畫就像有些人寫自傳。畫，無論完成與否，都是我日記的一頁，也只有在這樣的意義下，它們才會有價值。」我想以攝影寫日記的許蒼澤，攝影作品是他的感情日記，是他的時代見證，也為美麗的大地、勤勞的人民做記錄，難怪許多文史工作者，都引用他的照片做為歷史詮釋的資料，來印證台灣的歷史容貌。

　　一九九五年六月，台中國美館收藏了許蒼澤先生的十張作品，拍攝時間從一九五九年到一九六四年間，作品名稱分別為：一九五九的〈歲月〉、〈牽豬哥〉、〈挽面〉、〈吉日〉、〈生活〉，一九六三年的〈小憩〉、〈麵線間〉、〈滾輪圈〉，一九六四年的〈小火車〉、〈打鐵〉等十張。

　　蔣勳在《打開新港人的相簿》書序〈沉默的見證〉文中說：「……歷史的圖像，以遠遠超過文字的具體力量感染著我們的視覺。一個時代，一群人活過，以他們視覺，以他們認為最合理幸福的方式活著。……圖像的歷史，往往超越個人的主觀，可以一種完全沉默的方式成為歷史永不能辯駁的真實。」又說：「圖像始終並未與文字的歷史被同等看重；文字失去了圖像的具體內涵，很容易流於記事的單調，少去以人作為主體、以生活作為血肉的

內涵。」這兩段話說明了照片可能
傳達了比文字更真實的歷史功能，
同時也點出以前寫歷史時，對圖像
的輕忽。

　　國美館之所以典藏許蒼澤這十
張作品，每張作品都透露出台灣人
一頁頁的歷史，這些人的面容、服
飾都足以表達了那個時候台灣人的
生活面貌，以及反映了時代的產業
與人文。

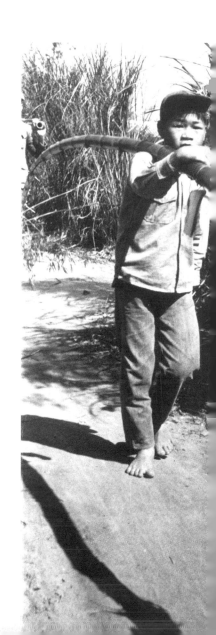

老 台灣 剪影

台灣歷史線索

〈吉日〉這張作品，是一九五九年一位國小的學童，扛著一支巨大的竹子，據說這是在一支迎娶新娘的隊伍中拍攝到的畫面。農業社會中去迎娶新娘的行列，必須扛一支「竹簑」，象徵初嫁貞婦之意，在「竹簑」上繫一塊豬肉，以討好惡神。竹簑之後有鼓吹陣、媒人轎、嫁妝、敲鑼放炮的童子隊。還用木製的「榼」（見第69頁）裝餅、糖柑、多瓜、麵線、豬羊、福圓、閹雞、金香燭炮等。現代時代改變了，舊時代的婚禮禮俗也改變了，這張作品留下昔日婚禮的影像。相片是時代的象徵記錄，記著歷史的軌跡、脈絡與時代的變遷。

〈吉日〉

看到作品〈打鐵〉的影像，使我記起我在編寫《鹿港工藝地圖》時，寫匠師時曾以〈火中來水內出的金匠師〉為題，這樣寫著：「鹿港有各類工匠，四周又農漁環居，故以製造各種農具（鐮刀、鋤頭、耙、犁）、漁具（魚叉、蚵槍、蚵喇耙、海蝦耙、螃蟹鑔）、家用（刀、鏟）等工具器械的鐵工亦頗興盛。《鹿港鎮志‧藝文篇》：『初墾肇興之前六十餘年，鹿港墾民，備極辛苦，日常所用之器物均為實用簡樸之器具，其牢固耐用，平實厚重，更顯樸拙之本質。光復初期為其黃金時期，歷經半世紀，經濟逐漸發展，工業生產代替手工，復以西朝衝擊，故傳統鐵工藝，亦隨之沒落。』」

我們到鹿港「車埕」訪問，知道這裡以修理牛車聞名，還看到以前綁牛的榕樹，看到匠師在打鐵，感動與懷念自然湧出！在打鐵店看到這些「農具」，想起我有一首台語詩〈打鐵〉：

火中央　阮有軟埤的身軀
一遍�’了　閣一遍
火中來　水內出
阮練出銅身佮鐵骨

匠師告訴我：「這裡以前有十幾家打鐵店，通常是一個師傅配兩個徒弟，三人一組合作完成作品，十餘戶打鐵舖子，鏗鏘的打鐵聲此起彼落；打鐵師傅從半夜凌晨一、兩點開始工作，打鐵師傅汗流浹背的在炭火旺盛灶邊敲打火紅鐵器，通常都做到中午十一點就休息，常可見三、五個打鐵匠相偕上館子犒賞工作的辛苦。」以前的人來鹿港進香，晚上都循著燈光來這裡買農具回家，「車埕」的打鐵一度聲名大噪，享盡風光。

時代變遷，現在田都元帥「玉渠宮」前的榕樹下雖仍有農器販賣攤位，但當年火紅的大灶已孤寂冷清，打鐵老師傅在榕樹下含飴弄孫邊顧攤位，希望有更多的人來此尋幽探訪，聽老師傅話說從前！許蒼澤拍下這張兩個打鐵匠打著赤膊日以繼夜的鎚打，打造出各種農具。

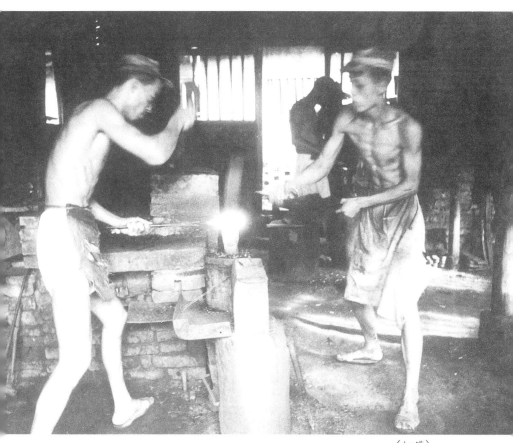

〈打鐵〉

作品〈滾輪圈〉讓我想起曾經寫過的台語囡仔詩：「囡仔兄，囡仔兄招鬥陣/屎桶仔箍，鐵馬輪/提來輪/輪過　石頭路/輪過　青草埔/將日頭輪落山/輪到　天變黑/揣無路」寫出我小時候玩鐵輪的往事。然而這個畫面上是人生的過程嗎？或是戲曲的開端？在轉動鐵輪的過程，一定是多次倒下，多次繼續前進，不也是象徵一種人生起起落落的寫照嗎？此作品描寫純真的世界，其中也隱藏著生命的悲歌，我們將何處去？我們又能留下什麼？畫面結構是瘦弱的小孩嬉戲，是作品的重心，以純真玩趣為主題，引發人生路程的思考。

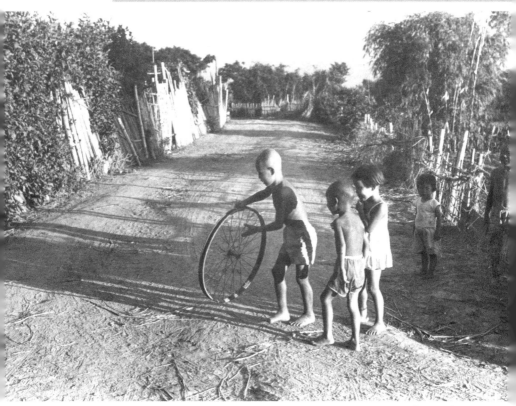

〈滾輪圈〉

〈牽豬哥〉是一種古老的行業，養著一隻豬公，到處去為發情的母豬配種，賺點生活費用。台灣早期的社會把人的階級分成十八等級，稱上九流與下九流。牽豬哥被排在下九流的第五類，屬於賤民階級。一般鄉下老人或殘障人士，都會從事這種行業，或生活窘困的人為了增加一點收入，也會去養一頭豬公。在台灣社會中有關「牽豬哥—賺爽」的歇後語，還有一句「淋一桶冷水，給汝生十二隻帥帥。」當公豬交配完就在公豬身上淋冷水，順便來一句順口溜。許蒼澤的牽豬哥作品，表達著那個年代台灣社會某些人謀生的不易，以及生活上的心酸。在我們台灣的小說中，二林地區的小說家洪醒夫，曾經寫過一篇小說〈豬高旺仔〉表達一位以牽豬哥為生的旺仔的故事。

是拍攝曬麵線的畫面，這種手工方式做麵線的方法，已經日漸稀少了，一個婦人穿黑衣蹲在白色麵線前，成為一種對比。

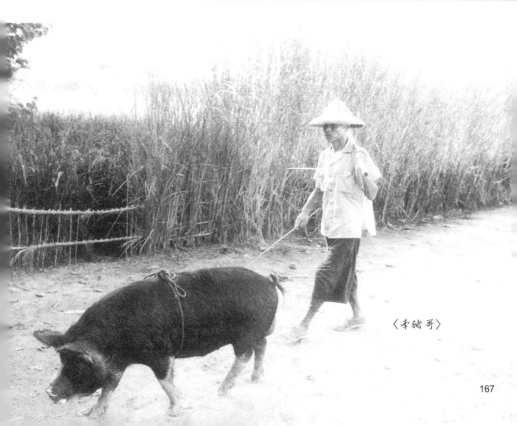

〈牽豬哥〉

167

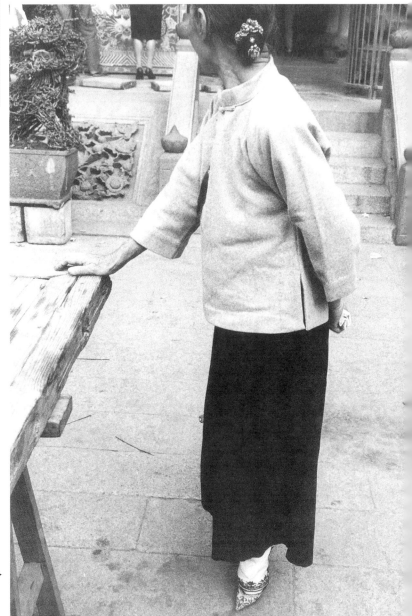

<小憩>裹小腳的老婦人在鹿港天后宮裡扶桌休息,可看見婦人腳穿著繡工精美的三寸金蓮鞋。

台灣歷史 線索

<小憩>

台灣歷史 線索

<麵線間>是拍攝曬麵線的畫面，這種手工方式做麵線的方法，已經日漸稀少了，一個婦人穿黑衣蹲在白色麵線前，成爲一種對比。

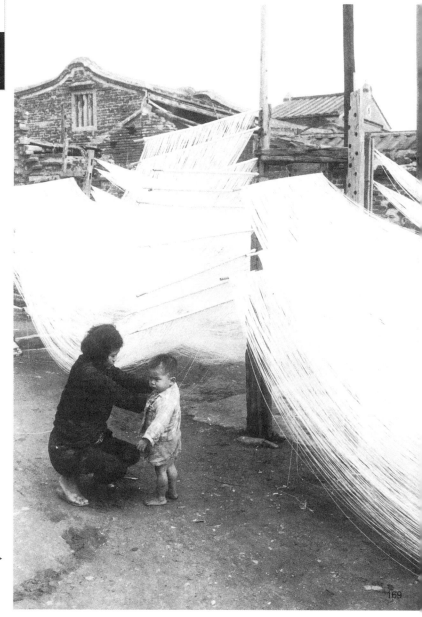

<麵線間>

169

為歲月留痕，替映象演繹　王灝

　　透過映象尋找文學，或者是透過文字去延伸映象中的內容，成為目前文壇一種新的創作嘗試，彷彿而有成為文學創作的一種新品類之趨勢。映象與文字的結合，初始較多見與報導文學的作品中，但在報導文學的作品中，文字及照片都是報導的一種工具，兩者依附的關係，只是同時指向同一個報導體。建立在這樣的立場上，照片之於文字，有時只是並肩的關係，因此照片不必是一定要貼合著文字去尋找或去存留影象，而文字也不必一定要追蹤著照片的影像，而做同步的道白及敘述。但是如果用文字要為映象作品，作更深一層的傳述，照片與文字本身則需互不相離，互相貼合的。

　　用映象與文字去傳述一些事象或景貌，發展到電視的螢光幕上，可以說是為文學作品，找到了一個發表的新媒體及新空間，在電視上的文字，同時借著影像聲音及字幕，同步出現，營造了文字的視覺及聽覺的多重效果，可以說把文字作了最整體性的發表。

　　映象與文學的結合，將來它的出版方式，或許會有兩種形態，其一是用電視攝影機去拍製所創造的作品，勢必透過錄影帶做為媒體來出版。而用照相機去捕捉，配合著文字作傳述的作品，當然還是會以書冊的形態來出版的。

　　所謂的映象的文學，它和報導文學最大的差別是，一般報導文學的照片作品也好，文字作品也好，他所要表達的重點，只是在對事物的紀錄性。而映象文學作品，則要

維護著它的文學本質，照片本身必須傳述出某一種意涵，文字本身更要維持著文學創作的角色本性，不能只把文字當作照片的說明，而照片本身也不能只成為文字的圖示，兩者間必須都傳述出一種人生的見解。

用照片及文字同時呈現的映象文學，還有兩種不同的型態，一種是作者本身同時兼具攝影者及文字創作者兩種身分，這一類的作品，往往因創作者本身的疊合，創作情感的統一，作品能同時傳述出較獨特的人生意見，那是因為創作者在用鏡頭去捕捉影像時，文字也同時醞釀發酵了。換句話說，作者用鏡頭去面對映象時，同時也用文字去思考著那對象，因此作者本身往往較能傳達出自身的風格氣質，也較能傳達出作者當下即是的感情來。比如雷驤先生的《映像之旅》及阮義忠先生在人間雜誌所發表的《阮義忠速寫簿》，可以說是屬於這一類的頂尖作品。

另外就是許蒼澤和康原所合作的《記憶》一書。這一類的影者及文撰寫者不是同一人的作品，一般大都是撰文者依據照片去營造感情，再轉化成詞章，這種型態的創作方式，往往比較難做到圖景與文字之精神感情，同步並出的程度。這一類型的作品，處理得好，可以使圖與文契合貼切，相輔互彰，處理得不好，則容易產生神合貌離，各自為政，或是文質與圖境不平均的缺點，如何避去這些缺點，恰如其分的掌握製片中所傳述的精神，如何去感應照片中所換發的感情，是這類作品的關鍵點，我們不妨就這個角度來討論。

許蒼澤先生的照片作品，所傳述出來最主要的精神及情感是民間的、生活的、鄉土的，照片所呈現的圖景，攝影所標示出來的時間，主要集中在一九四五年到一九六一年之間，而主要拍攝的題材則是台灣鄉下的一些生活景貌，也就是說作品所呈現的是民國四十三年到民國五十年之間，台

灣鄉下生活的一些真跡與實貌。那樣的時空背景下，所存留下來照片，很自然的，本身就具有一種歲月與土地的本質，而且就已先含括風土人情及生活樣態的取向，因此許蒼澤的攝影，無形間就具備了為歷史顯影，為歲月留痕的功能在。相對於這樣性質的照片，康原在撰寫文詞時，其感應的方法，也就不得不退回時光之中，把自己的情感及思考路向，定位在舊日的那個時空座標中，去醞釀去演繹出照片的可能語言。

　　依據康原的年紀來換算，照片所呈現的年代，大約是康原七、八歲到十四、五歲這段年齡，因此照片中的一些景貌人物，康原多多少少已有一些記憶，有這些記憶，方才足以提供給他作為感應照片的管道，使他有一些媒介作為依憑，去為照片作演繹性的敘述。至於康原是採用怎樣的感應方式，來演繹出照片中的背景語言，我們不妨做下列歸納式的分析與歸類。

一、歸類：

　　所謂的歸類手法，是撰文者在照片中的舊景貌舊人物時，他必須把自己感情追溯到舊時的那個時空場景中，尋求童年記憶與照片裡的景貌人物相類近的經驗，重整出一種古風貌舊情懷來，加以反芻後再轉述成文。這種歸位的手法，同時是把時間歸位。攝影者拍攝當時的景物，已經過了二、三十年的時光，照片本身給人的感覺，已經不再僅僅只是當時的一個景樣，它已經被摻入了許多時間的感情因素，所以康原在面對這些照片時，絕大部分以彷彿面對自己的童年心情去敘述，一方面盡量貼近童年的心理狀態，另一方面則偶爾用回首舊實情的語態來表達。

二、擬想：

所謂的擬想，就是撰文者在面對某些照片時，或是把自己設身處地的擬想成照片中的人物，或是擬想成自己就站在那照片中的景物的一旁，真真正正的目睹經歷了照片裡的實況，或是依據照片中的景況態勢，擬想可能發生的故事來。因此在很多篇章中，作者有時是用用第一人稱觀點來敘述，或是用第三者但卻是全知的觀點來敘述，他是用擬想介入照片中，化身成照片中人，或當作是照片中的目擊者，直接或間接的向讀者敘述。

三、延義：

　　所謂延義，就是用照片中的一個景樣，一個人物或一個表情作為基點，去延伸它所可能有的感情或意義，比如寫龍山寺就延伸到抗日的史事；寫磚窯就延伸到新舊時代建築材料的變遷上；寫上香的人，就寫到一代代傳承的香火。這一些延伸的意義，不一定是照片所有，也不一定是原攝影者所要傳達的意旨，而是撰文者在面對照片所延伸出來的。

　　總而言之，上列幾種手法的運用，說明了作者在面對照片時，想盡量避去說明的層次，讓文字本身具足的成為映象文學作品，於此亦多少透露出撰文者的用心。

　　許蒼澤的攝影作品，自有一種質樸的感性質素在，也許在那一個時代裡，就當做流行的風格，或依當時的器材來說，諸種外緣的因素，都只能造就成這樣的一種映象感覺來，但就是這種素樸的圖境，才更能貼合那段時空環境的感情，更能傳達宣訴歲月或歷史的感覺。

　　如果我們從另一個角度來看，拋開照片本身的映象價值不談，光只從歷史資料來看，許蒼澤的作品，很珍貴的保留下了具有民俗、鄉土及歷史價值的一些圖片資料。面對著這樣特定性質的圖片，康原在感應時，就已

經有著特定的方向，他必然是要從憶述的角度出發，去引發文字的敘述，或是從憶述出發，然後終結到與現代的比照上。由憶述作為原點，所呈現出來的文字感情，先天上不可免，也就要帶著較濃的感懷色彩以及記憶性質。用照片作為據點，雖然作者加了自己的歸位，擬想及延義等方法處理，文字中就已摻雜了很多撰文者的意見告白，但是終其極，還是無法脫離照片本身去做放任式的陳說，這一點成為了康原在轉述映象語言上最大的限制。

許蒼澤的攝影作品，具有映象的及歷史的多重價值，為這樣的照片撰述文字，可以採圖誌的歷史說明，也可以採用自我的感性敘述。作者在面對這一些照片時，如果選擇比較單一的方式來經營，可能更可造就出比較大的價值質性來。但是如果為了同時要標明歷史，同時要發揮自我的感性敘述，便互相干涉了它的風格及特性的單一性，使得文字本身，不足以標誌出歷史，又不敢放膽去做純感性的經營，就會成為美中不足的缺點。

總而言之，康原及許蒼澤的結合，說明了映象與文學的結合，是值得開發的一種創作天地與型態，透過攝影的作品，為歲月留下痕跡，藉著撰文著筆又為映象延展了一些意義。這樣的價值與意義，已經不再局限於映象的藝術或文字的藝術了，生活的腳步向前走，時代的腳步不停的跳動著，映象文學會讓人忍不住停下腳步，回頭看一看舊有的昔日，面對向前推動的時代與生活的型態，多少也會引申出一些反省與調整的功能。

——摘錄自晨星出版《記憶》推薦序

懷念攝影家許蒼澤先生
——為歷史顯影的大師而寫

康原

許蒼澤辭世之時，剛好是彰化縣文化局長陳慶芳退休，新的局長林田富上任，我剛從美國旅遊歸來，接到畫家丁國富通知，好友許蒼澤往生的消息，立刻到鹿港祭拜。我回彰化之後告知新上任的文化局長林田富，與許蒼澤未曾謀面的局長，也立刻前往悼念。許家贈送一本《千禧影像回顧集》給林局長，使局長對這位默默獻身攝影的藝術家，有更深入的了解。二〇〇六年九月十六日出殯時，林局長也親自出席，可見文化局長對這位攝影家的敬重。

二〇〇六年年底我向林局長提出在鹿港地區設置「許蒼澤影像館」之事，並與許正園醫師、林田富局長，到鹿港「役政大樓」去看場地，許正園說鹿港鎮公所積極想辦許蒼澤攝影展，我建議許正園與林局長，在許蒼澤逝世周年辦紀念展較有意義。林局長立刻同意，回文化局排定展覽檔期，時間定在逝世周年二〇〇七年八月份，地點選在「彰化藝術館」，於是先籌備辦理紀念展之事宜，影像館之事將從長計議。

負責「許蒼澤紀念展」業務的汪金梅，通知我及許正園、黃世芳、吳成偉召開籌備諮詢委員會，商討展覽的主題及相關事宜。我開始提出構想，展覽名稱：「想念許蒼澤，懷念老台灣」紀念展，這次構想展出的影像與物品包括：黑白影像：老台灣系列作品＜鹿港巷弄之美＞、＜五〇年代台灣童年＞、＜老行業的滄桑＞、＜田園之美＞、＜民俗與技藝＞。彩色影像：大地之美＜河川與海洋＞、＜色彩的趣味＞、＜鹿港夜光＞。另外希望能展出許蒼澤

的遺照、著作與相機，同時在展覽時能推出「許蒼澤紀念展」紀念集《大師的視界‧台灣》。

　　二〇〇七年二月十日下午三點，經過諮詢委員的討論後，展覽名稱：主標題為「許蒼澤紀念展」、副標題選項：「鹿港身影‧懷念台灣」、「大師的視界」、「一甲子的影像」、「懷念老台灣‧大師的視界」……等，在構思中還未做最後確認。

　　也在同一天的上午，許正園醫師把許蒼澤先生所遺留下來的底片約二十五萬張，捐給台中國立科學博物館，科博館要把影像做數位化處理。因此，若要展覽所挑選出來的影像，需要運用底片時，必須由許正園向科博館無償商借，以利進行照片輸出印製，由文化局付費輸出之影像，許正園同意由彰化縣文化局收藏。

　　若由許家提供展出之物品，彰化縣文化局確保展出後完善歸還。在籌備展出的這段期間，許正園先生授權康原與彰化縣文化局接洽展覽的各種事宜，最後再選定三月三十一日召開第二次籌備會議，並增聘許正澄先生為諮詢委員。這段期間就先按照康原擬定的八個主題，先行挑選展出之作品。

　　那是一個星期六的下午，來參加第二次籌備會的委員：許正園、黃世芳、吳成偉、許正澄、康原等，文化局由副局長曾能汀主持會議，張雀芬課長與汪金梅都蒞臨參與開會，討論展出主題，最後決定展出：一九六二年獲日本彩色月例第一位獎及優秀作家獎作品十張、台中國美館購藏之作品十張、紅外線攝影與心象作品共十張、偶拾攝影系列十張、街頭巷尾作品十張、民俗與節慶作品十張、田園之美十張，八個系列共八十張，並推選康原為此次展覽的策展人，並撰寫展出的話。

第三次籌備會於五月十二日上午假鹿港鎮公所四樓大禮堂舉行，五位委員均到齊後，再選一些照片後，並討論展出事宜：除了作品展出外，也展出十至十五台照相機，並請許正園委員提供簡介資料。在作品展出前文化局重新裝框，展覽後作品由文化局保存，惟所有權仍為許家所有。

　　為了感謝頂新和德文教基金會及健生工廠股份有限公司，補助這次展出的經費，將於開幕式時，各致贈許蒼澤先生作品一幅，在第四次籌備會時，由委員共同討論決定挑選。展覽的期間決定於八月四日上午十時開幕，開幕時由許正園製作介紹許大師之PowerPoint，文化局提供開會之相關資料。

　　六月十三日下午，文化局又召集委員開第四次籌備會，並確認此次展覽的八十幅作品，其內容包括除了日本得獎作品與國美館典藏作品之外，內容分成古老老行業、民俗節慶、街頭巷景、田野之美、偶拾攝影、心象與紅外線作品，這些作品均請為委員寫作品名稱及圖說，筆者還必須傳授藝術館義工的導覽內容及技巧，使觀眾能了解大師的作品內涵。選出的展覽照片，也已融入本書之中，並集結於＜許蒼澤大師紀念展專輯篇＞，以特集的方式介紹，並且於附上展覽作品與本書頁數對照表，以期呈現展覽完整性。

　　在書籍出版之前，感謝許蒼澤的家人奉獻其作品，並向參與策劃展覽的委員致謝，以及指導我們的文化局林局長、曾副局展、張雀芬課長及承辦的汪金梅小姐，也要感謝晨星出版社的社長陳銘民與編輯徐惠雅小姐與所有的美工朋友。是為終曲。

<展出的話>

「許蒼澤紀念展～
大師的視界」　　康原

　　寫實攝影家許蒼澤先生，終生奉獻於記錄人民與土地，為台灣留下許多庶民圖像，藝術史教授許瀞月博士說：「重新看這些老照片，面對的是前人走過的歷史。一群沒有名字的人，在這裡實實在在的生活過。」可見許蒼澤的影像對台灣歷史的重要性，他的作品是一種重要的文獻史料，解讀時代的常民生活。

　　鏡頭拍攝的真跡與實貌，存留下來的影像，具有歲月與土地的本質，而且涵蘊著風土人情及生活樣態，許蒼澤的影像為歷史顯影，為歲月留痕；我們在欣賞這些作品時，除了感念大師為台灣留影外，該退回過去的歷史時光裡，把自己的情感及思考路向，定位在過去台灣的時空座標中，去醞釀、去演繹影像所帶給我們的語言。

　　在這場展出中，讓我們的心靈與大師互動，深入大師內心「視界」，回顧台灣社會變遷的軌跡，展向未來，望向世界。

回家 • P52

消失 • P77

挑柴 • P50

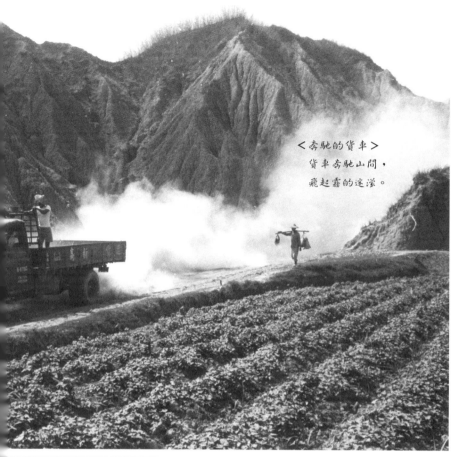

＜奔馳的貨車＞
貨車奔馳山間，
飛起露的迷濛。

放牛・P41

漫漫路遠・P40

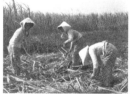
甘蔗・P52

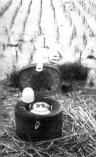
茶點・P152

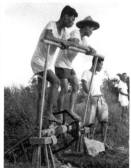
踩水車・P40

菜籽花

田園風光

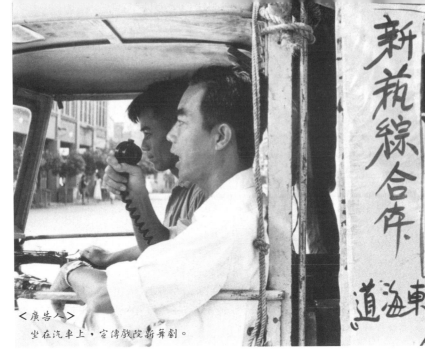

＜廣告人＞
坐在汽車上，宣傳戲院新舞劇。

街頭巷尾

挑工・P29

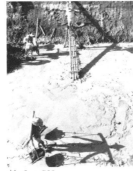
幫浦・P51

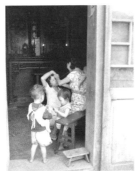
挽面・P49

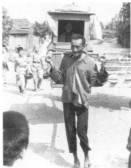
轎夫・P35

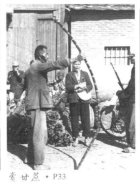
賣甘蔗・P33

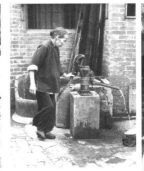

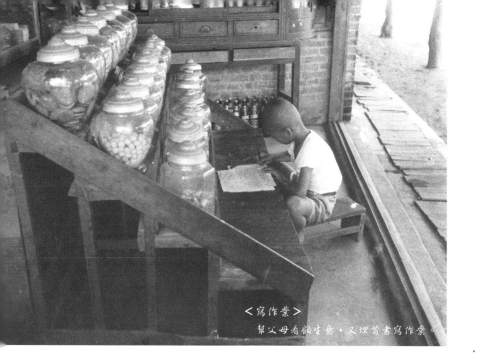

<寫作業>
幫父母看顧生意，又埋首書寫作業。

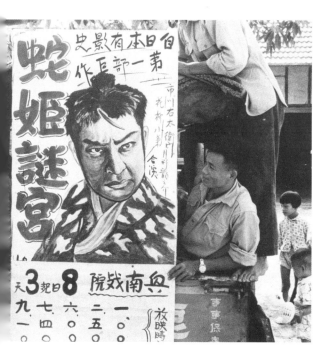

等待‧P32

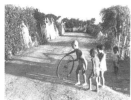

滾輪圈‧P166

<影迷>
自日本來的「蛇姬迷宮」
風靡了鹿城的影迷。

偶拾攝影

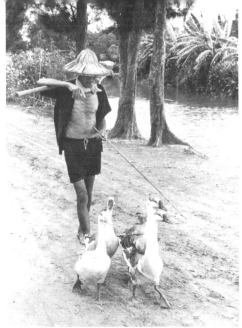

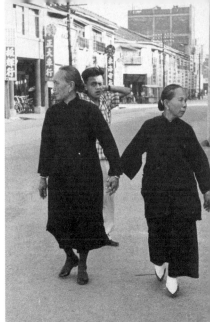

＜行軍鵝＞

　　鵝子走路搖走邊，荷鋤農夫似神仙。

＜歲月的臉＞

　　這條寬闊的路，寫著歲月滄桑的臉。

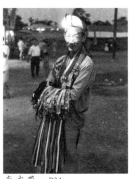

賣皮帶‧P34

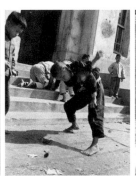

尪仔鏢‧P39

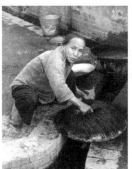

刮煙點‧P52

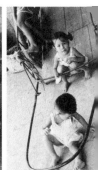

人力車‧P45

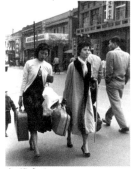

熱鬧市街‧P92

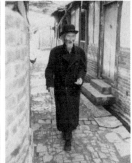

寮尋‧P93

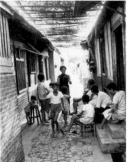

串門子‧P94

吉日‧P163

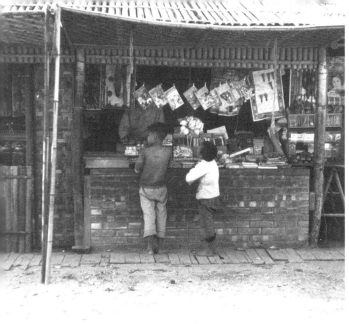

古老行業

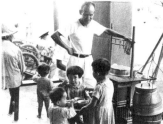

畫書 • P44

賣豆花 • P30

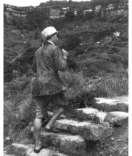

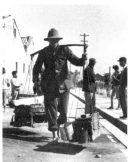

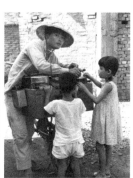

市街 • P27

礦工 • P28

小販 • P79

芋仔冰 • P45

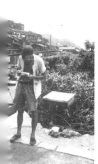

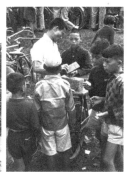

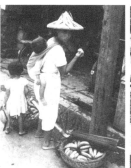

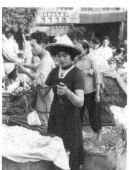

寫揹子 • P23

花生糖 • P43

賣香蕉 • P31

賣花生 • P22

民俗節慶

【許蒼澤紀念展專輯】

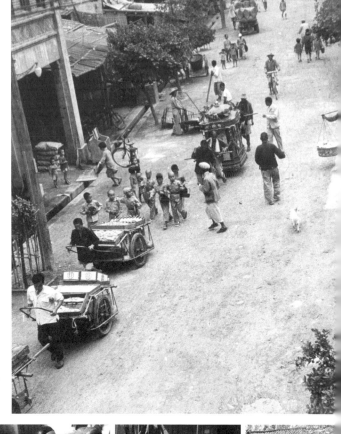

<遊街>
迎神或娶親都必
須遊街逗鬧熱。

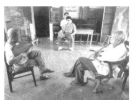
龍山寺聽簫・P64

對話・P161

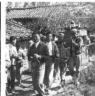
挨粿・P69

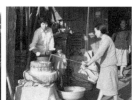
娶親・P72

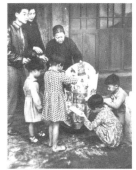
七娘媽亭・P70

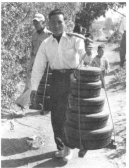
挑屎尿抌・P71

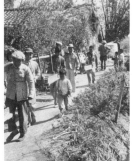
喜事・P73

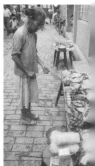
搞将・P74

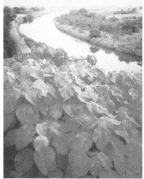
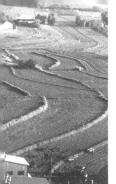
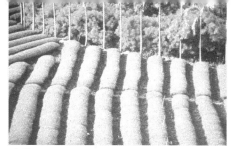

茶園 • P141

園之美 • P143

貓羅溪 • P143

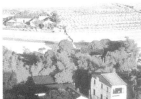

紅外線照

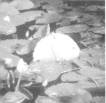

池 • P142

後花園 • P140

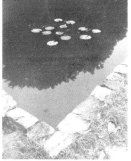

心象攝影

長短調 • P155

星語 • P156

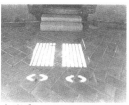

碼 • P153

扮鬼臉 • P153

波濤 • P154

光與影 • P159

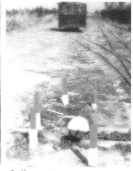

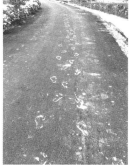

焦 • P155

五營 • P154

花顏 • P158

足跡 • P157

國家圖書館出版品預行編目資料

大師的視界・台灣／康原著. 許蒼澤攝影 – –初版
– –臺中市：晨星，2007〔民96〕
面；　　公分. – –（台灣歷史館，036）

ISBN 978-986-177-153-3（平裝）

1. 攝影集 2. 社會生活 3. 風俗 4. 臺灣

957.7　　　　　　　　　　　　　96013910

台灣歷史館 036
大師的視界・台灣

作者	康 原　著 ・ 許 蒼 澤　攝 影
校對	徐 惠 雅 、 康 原
編輯	徐 惠 雅
美術編輯	李 敏 慧

發行人	陳 銘 民
發行所	晨星出版有限公司
	台中市407工業區30路1號
	TEL: (04) 23595820　FAX: (04) 23597123
	E-mail:morning@morningstar.com.tw
	http://www.morningstar.com.tw
	行政院新聞局局版台業字第2500號
法律顧問	甘 龍 強 律師
承製	知己圖書股份有限公司　TEL：(04) 23581803
初版	西元2007年08月10日

總經銷	知己圖書股份有限公司
	郵政劃撥：15060393
	〈台北公司〉台北市106羅斯福路二段95號4F之3
	TEL: (02) 23672044　FAX: (02) 23635741
	〈台中公司〉台中市407工業區30路1號
	TEL: (04) 23595819　FAX: (04) 23597123

定價250元
ISBN 978-986-177-153-3
Published by Morning Star Publishing Inc.
Printed in Taiwan

廣告回函
台灣中區郵政管理局
登記證第267號
免貼郵票

407
台中市工業區30路1號

晨星出版有限公司

更方便的購書方式：

(1) 網站：http://www.morningstar.com.tw
(2) 郵政劃撥　帳號：15060393
　　　　　　戶名：知己圖書股份有限公司
　　請於通信欄中註明欲購買之書名及數量
(3) 電話訂購：如為大量團購可直接撥客服專線洽詢

◎ 如需詳細書目可上網查詢或來電索取。
◎ 客服專線：04-23595819#230　傳眞：04-23597123
◎ 客戶信箱：service@morningstar.com.tw